Comte H. d'Ideville

Gustave Courbet

NOTES ET DOCUMENTS

SUR SA VIE & SON OEUVRE

AVEC HUIT EAUX-FORTES

PAR

A.-P. MARTIAL

ET UN DESSIN PAR ÉDOUARD MANET

PARIS
LIBRAIRIE PARISIENNE
H. HEYMANN et J. PEROIS
35, AVENUE DE L'OPÉRA 38

1878

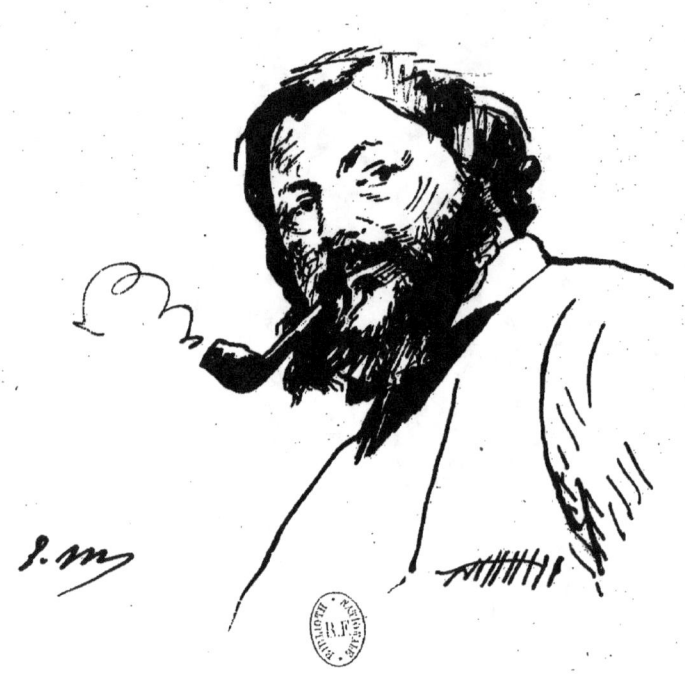

Gustave Courbet

TIRAGE A 300 EXEMPLAIRES NUMÉROTÉS

De 1 à 10, sur papier de Hollande;
eaux-fortes sur Japon.

De 11 à 300, sur papier teinté de Poitiers;
eaux-fortes sur Japon ou sur Chine.

Paris. Imprimé chez Alcan-Lévy, 61, rue de Lafayette.

Comte H. d'Ideville

Gustave Courbet

NOTES ET DOCUMENTS
SUR SA VIE & SON OEUVRE

AVEC HUIT EAUX-FORTES

PAR

A.-P. MARTIAL

ET UN DESSIN PAR EDOUARD MANET

PARIS

SE VEND A PARIS-GRAVÉ

52, RUE BASSE DU REMPART
BOULEVARD DES CAPUCINES

1878

EAUX-FORTES

1. PORTRAIT DE GUSTAVE COURBET.
2. LES CASSEURS DE PIERRES — LA FEMME AU PERROQUET. — LES DEMOISELLES DE LA SEINE.
3. LE PHILOSOPHE TRAPADOUX.
4. ETUDE DE CHEVREUILS.
5. PAYSAGE D'ORNANS. — UN PORTRAIT.
6. LA CURÉE.
7. LES DÉMOISELLES DE VILLAGE. — COURBET CHEZ LUI.
8. LA MAISON HABITÉE PAR COURBET, RUE HAUTE-FEUILLE, N° 2.

TEXTE

I

Les origines de Courbet. — Le héros d'Ornans, 1776-1816. — Le petit Séminaire. — Mgr Bastide. — L'école d'Ornans. — Le maître Flageoulot. — Arrivée à Paris. — Courbet en Franche-Comté.

II

La jeunesse de Courbet. — Maître Laurier et ses amis. — L'héritage en province. — Les cachettes du père Laurier. — Pierre Dupont. — La cigale et la fourmi. — Une histoire de voleurs.

III

L'atelier de la rue Hautefeuille. — Le maître peintre d'Ornans. — Exposition de Courbet en 1867. — *La Remise des chevreuils.* — *la Femme au perroquet.* — Courbet. Proudhon. — Une lettre au Ministre. — Réaliste sans le savoir.

IV

Courbet martyr et apôtre. — Sa profession de foi. — Nomenclature de l'œuvre de Courbet. — Ses critiques. — M. Edmond About (1855). — Définition du réalisme. — W. Bürger (Thoré), 1863-1866-1867. — Les triomphes de Courbet.

V

Courbet homme politique. — Courbet pendant la Commune, d'après Maxime du Camp.— Un conservateur des Beaux-Arts.— Le déboulonnement de la colonne de la Grande-Armée. — Une lettre de Courbet.— Sa réhabilitation.

VI

Portraits de Courbet par Proudhon et Théophile Silvestre. — Courbet à la Brasserie.— La complainte de Carjat.— L'Occidentale, de Th. de Banville.

VII

Vue d'ensemble. — Les réformateurs en peinture. — Ingres et Delacroix.— Apparition de Courbet.— Scandale de ses débuts.— Portée de ses doctrines.— Était-ce un révolutionnaire en matière d'art? — Courbet et Manet. — L'École des impressionnistes. — Dernier coup d'œil jeté sur l'œuvre du maître d'Ornans. — Le jugement de la postérité.

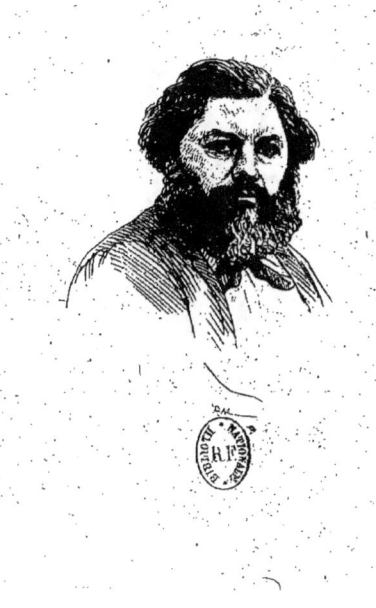

Gustave Courbet

I

Les origines de Courbet. — Le héros d'Ornans, 1776-1816. — Le petit Séminaire. — Mgr Bastide. — L'école d'Ornans. — Le maître Flageoulot. — Arrivée à Paris. — Courbet en Franche-Comté.

EN recherchant tantôt à la Bibliothèque Richelieu des renseignements sur le peintre Courbet, nous avons fait une découverte curieuse : c'est un petit livre imprimé à Besançon en 1844, sous ce titre : *Mémoires de Courbet d'Ornans*. Des mémoires de Courbet en 1844 ! Que signifiait

ce mystère? C'était bien, en effet, le récit de la vie de Courbet, mais d'un Courbet héros, d'un Courbet (Jean-Etienne), né à Ornans en 1770, enrôlé volontaire en 1792. L'odyssée du brave militaire, est racontée d'une façon vive et touchante depuis son départ du village, jusqu'à sa rentrée au pays, en 1814, son emprisonnement et sa mort.

L'ancêtre du maître peintre d'Ornans était sans doute un de ces soldats obscurs tels qu'en produisit la fin du dernier siècle, un de ces hommes d'énergie et de fer dont le souvenir vit encore au lieu de leur naissance. — Autre époque, autre trempe. Gustave Courbet, sous ce rapport ne possédait rien de son aïeul; en effet les fumées de la gloire militaire n'ont jamais obscurci son cerveau et, à en juger par le rôle qui lui a été attribué pendant la Commune, il aimait peu ce qui pouvait rappeler le souvenir de l'épopée impériale. Ses meilleurs amis assurent qu'il n'était rien moins que belliqueux : peut-être

même, accessible au sentiment de la peur. Il nous souvient avoir assisté à deux séances du Conseil de guerre, séant à Versailles, où furent jugés les membres de la Commune. L'infortuné Courbet qui croyait fermement être condamné à mort eut une attitude des plus humbles et des plus humiliées. Il était loin d'avoir l'audace et le cynisme des Ferré et autres de ses collègues, et répondait avec une douceur ineffable, jetant dans l'assemblée des regards tendres et suppliants. Nous pouvons certifier que jamais accusé coupable n'eut la face plus penaude, jamais révolutionnaire ne se repentit ce jour-là, avec plus de sincérité que maître Courbet d'avoir voulu renverser les institutions de son pays.

L'école réaliste moderne dont Gustave Courbet a été l'initiateur et dont il demeurera incontestablement la personnification la plus brillante et la plus forte, est appelée à remplir une place

trop importante dans l'art contemporain pour que la physionomie de son plus grand maître ne soit pas étudiée avec soin. En dehors de l'artiste, la figure de l'homme a un côté intéressant et fort curieux. Son caractère, ses goûts, son existence de bohème, de chasseur, de paysan, sa transformation soudaine en chef d'école, s'improvisant ensuite en personnage politique, en farouche révolutionnaire et en membre de la Commune, méritent de fixer l'attention.

Courbet, né à Ornans le 10 janvier 1819, appartenait à une famille de riches bourgeois agriculteurs. Le père faisait lui-même valoir ses terres, en rêvant pour son fils les triomphes du barreau. On plaça l'enfant au petit séminaire d'Ornans; l'élève Courbet montrait peu d'aptitudes pour les lettres. Nous nous souvenons des récits que nous faisait à Rome un de ses anciens camarades de séminaire, Mgr Bastide, aumônier de l'armée française, sur son ami d'enfance. Courbet, quoique un peu sauvage,

était aimé de tous et déjà ses goûts l'attiraient vers la peinture.

« — J'ai encore à Ornans, nous disait Mgr Bastide, un portrait épouvantable que fit de moi mon ami Courbet à quinze ans. »

Les champs et la nature attiraient Courbet plus que les hommes, et les ravissants paysages au milieu desquels est encadrée la petite ville d'Ornans, influèrent certainement sur son esprit et sur ses goûts. Ornans, située à sept lieues de Besançon, dans le vallon de la Loue, est divisée par la rivière en deux parties qui communiquent entre elles par deux ponts de pierre. Dans une petite gorge, au nord-ouest de la ville, sur un plateau élevé, dominé par de hautes montagnes, se trouvent les ruines du vieux château d'Ornans, ancienne résidence des ducs de Bourgogne. Le château n'était accessible que du côté du nord où se trouvaient les ponts-levis, la porte d'entrée et les ouvrages avancés. Des vestiges d'anciens remparts très épais, des débris de

tours, de bastions, attestent l'importance du château, qui était séparé de la ville par un fossé très large taillé dans le roc vif. Les environs d'Ornans et toute cette partie du département du Doubs étaient faits, du reste, pour inspirer un grand artiste. Les beautés sauvages et pittoresques de cette nature, les prés, les forêts, les cours d'eau et les montagnes s'étalaient à l'envi autour de l'enfant, qui trouva plus tard dans son pays natal ses plus belles et ses plus pures inspirations.

Envoyé, à vingt ans, à Paris, pour commencer son droit, — M. Oudot, professeur à la faculté, était son parent, — il s'empressa d'y faire tout autre chose. Un peintre de Besançon, un brave M. Flageoulot, l'avait initié, comme disait Courbet, « aux principes de l'art; » mais l'élève préféra étudier à Paris. Il fréquenta les ateliers d'Auguste Hesse et de Steuben et copia avec frénésie les maîtres flamands, hollandais, vénitiens. Toutefois l'atmosphère des villes était

trop lourde pour le gars d'Ornans. Il revenait souvent au pays et préférait la vie au grand air, les courses dans les halliers et les chasses sans fin.

Voici ce que nous écrivait, dernièrement, M. J. V..., auquel nous avions demandé quelques détails sur Courbet :

« J'ai connu Courbet dans ma première jeunesse. Ma famille habitait alors Ornans, et je n'ai pu manquer d'y rencontrer le maître peintre. A cette époque (1857-58-59), il s'éloignait volontiers de Paris; il aimait la province et Montpellier tout particulièrement. A Ornans, il descendait chez son père, un très-gros bourgeois agriculteur, possédant des terres qu'il faisait valoir lui-même. Deux sœurs non mariées complétaient la famille.

« Courbet avait un ami intime à Ornans, vieux garçon, riche, indépendant qui l'avait soutenu de son amitié et même de sa bourse à l'origine. Il s'appelait Urbain Cuënot. Les deux intimes ne

se quittaient guère, dînant ensemble et passant après-midis et soirées dans un café où ils consommaient une quantité de bière. C'est là que Courbet se donnait volontiers en représentation devant ses compatriotes, en leur exposant sur la politique, la religion et l'art, les théories les plus étonnantes. Ce que ceux-ci retenaient, c'était que Courbet n'aimait guère l'Empire et l'Institut; mais ils doutaient que ce fût là le chemin de la gloire et de la fortune. A l'approche de l'hiver, Courbet et son ami Cuënot se rendaient sur les hauteurs du Doubs, près de Pontarlier, où ils chassaient, dès les premières neiges, le chevreuil, dans les splendides bois de Levier. »

« Courbet adorait les horizons d'Ornans, et ceux qui connaissent le pays peuvent se rendre compte de la vérité avec laquelle il le peignait. Courbet y a trouvé ses improvisations les plus vraies et les plus délicates. MM. Castagnary et Champfleury l'accompagnaient quelquefois en Franche-Comté ; à Ornans, leurs noms sont

connus presque autant que celui du célèbre
peintre. Le rendez-vous des uns et des autres
était la maison du docteur Ordinaire, à Mézières.
M. Ordinaire a été député sous l'Empire et préfet de Besançon au 4 septembre. Que n'a-t-on
point dit sur mon malheureux compatriote ! En
somme, malgré ses défauts et ses travers, ses
qualités personnelles avaient dans l'intimité
beaucoup de charme. Quant à sa peinture, je n'en
parle pas, ayant peu de souci de l'art, je l'avoue ;
mais je puis dire qu'en souvenir de la Franche-
Comté, Courbet se montrait à Paris très accueillant pour les Francs-Comtois. »

II

La jeunesse de Courbet. — Maître Laurier et ses amis. — L'héritage en province. — Les cachettes du père Laurier. — Pierre Dupont. — La cigale et la fourmi. — Une histoire de voleurs.

propos de la jeunesse de Courbet dont nous venons de parler, voici une histoire assez piquante qui nous montre le caractère du peintre, sous un côté saisissant.

Elle remonte à vingt-cinq ans environ. Le récit nous en fut fait, il y a trop longtemps, pour que certains détails de l'aventure ne soient un peu sortis de notre mémoire. On nous le pardonnera, d'autant plus que les personnages mis en scène sont, pour la plupart, encore vivants et pourraient, au besoin, rectifier nos erreurs.

Un jeune avocat du barreau de Paris, originaire de province, laborieux, intelligent, excellent cœur, et de plus malin comme un singe, venait d'hériter de son père, riche bourgeois du département de l'Indre. Bon fils, il avait suffisamment pleuré son auteur ; mais, étant de la race des courageux et des forts, notre avocat avait fini par prendre son parti de l'inexorable loi de la nature.

Selon l'habitude de certains pères de province, ladres, maniaques et pleins de dureté de leur vivant, le bonhomme de Châteauroux avait laissé à son fils unique, qui s'en doutait peu, une grosse et belle fortune. L'on estimait, dans les études du Blanc, à six cents bonnes mille livres la fortune en biens-fonds dont venait d'hériter, sans conteste et sans chicane, maître Clément Laurier, du barreau de Paris. — Ce n'était pas tout. Depuis le décès, qui avait eu lieu dans le courant de l'automne à la campagne du défunt, à deux lieues de la ville, les clercs, faisant l'in-

ventaire, aussi bien que la gouvernante, dame Brigitte, et M. Clément lui-même, avaient découvert, dans un fond de secrétaire, dans une armoire à linge et dans le placard aux fruits, une somme rondelette de plus de cent cinquante mille francs, le tout en titres, en billets et en or, soigneusement ficelé, caché et recouvert sous des objets de peu d'apparence.

Les vieillards riches et soupçonneux aiment à entasser et à dissimuler leur or ; mais jamais on n'avait rencontré chez un père de famille une telle ingéniosité dans le choix des cachettes.

L'héritier, jouissant déjà d'un petit patrimoine de sa mère, vivait fort honorablement à Paris. Aussi connu au palais que dans le monde des artistes, il aimait la vie large et facile, sans jamais cependant oublier de compter.

Les économies du père Laurier tombaient donc en d'excellentes mains; nul, à coup sûr, ne pouvait en faire un meilleur emploi.

A la fin d'août, les vacances des tribunaux

étant arrivées, l'avocat parisien courut s'installer dans la maison paternelle, où, pour la première fois, il entrait en maître et propriétaire.

— Le père Laurier n'avait jamais compris le luxe, mais il aimait le confortable, la bonne chère. La maison, simple et commode, contenait donc tout ce qui peut contribuer au bonheur du sage. — Fraîche en été, chaude en hiver, entourée d'arbres et ornée d'un vaste potager, l'habitation, construite il y a deux siècles par un procureur au fisc, n'avait jamais cessé depuis d'appartenir à la famille Laurier.

Une cave bien garnie, soigneusement et intelligemment aménagée, une vaste cuisine aux casseroles étincelantes, de hautes armoires de chêne remplies de linge odorant, de bonnes chambres closes, des lits de noyer ombragés de rideaux à ramages, sur lesquels s'amoncelaient les épais matelas de campagne, des meubles du siècle dernier, reluisant de propreté hollandaise sous le torchon de dame Brigitte, tel était le logis dont

allait prendre possession le nouvel héritier.
— Nous ne parlons point de l'écurie où sommeillait à l'engrais un vieux serviteur, attelé chaque samedi à la carriole légendaire; ni de la basse-cour, que dirigeait tendrement Brigitte, la veille surveillante - cuisinière, secondée par sa nièce, grosse fille mariée à Jacques, jardinier - cocher, et cheville ouvrière de la maison.

Maître Clément débarqua seul le 2 septembre 1851... et, après quelques jours passés à régler à la ville les dernières affaires de la succession, prévint dame Brigitte que cinq amis de Paris allaient bientôt embellir sa solitude.

La bonne femme avait pour son jeune maître cette adoration, ce culte que les serviteurs de province ont encore pour l'enfant de la maison qu'elles ont vu mettre au monde et qu'elles n'ont jamais quitté. — Tout ce qui pouvait plaire au fils de son maître était parfait; aussi, lorsque débarquèrent les cinq amis de M. Clément, la

maison était prête pour les recevoir et leur souhaiter la bienvenue.

Les Parisiens eurent vite conquis la brave dame. Il y avait un maître-clerc, un avocat, un médecin, un poëte et un peintre. Nous ne nommerons que deux des Parisiens qui figurent dans l'histoire; l'un était Pierre Dupont, l'autre Gustave Courbet. — Inutile de raconter l'existence des hôtes de la maison Laurier ; on mangeait admirablement et l'on se promenait beaucoup; on travaillait quelque peu et l'on riait davantage. Minuit venu, chacun allait dormir du sommeil des justes et des jeunes, en bénissant la vénérée mémoire du bon M. Laurier, modèle des pères. Les surprises qu'avait, après sa mort, réservées à son fils cette perle des ascendants excitaient surtout l'admiration de nos jeunes gens, d'autant mieux que le lendemain de leur arrivée ils avaient assisté à la découverte d'un trésor ! — Pendant le déjeuner, dame Brigitte était apparue apportant triomphale-

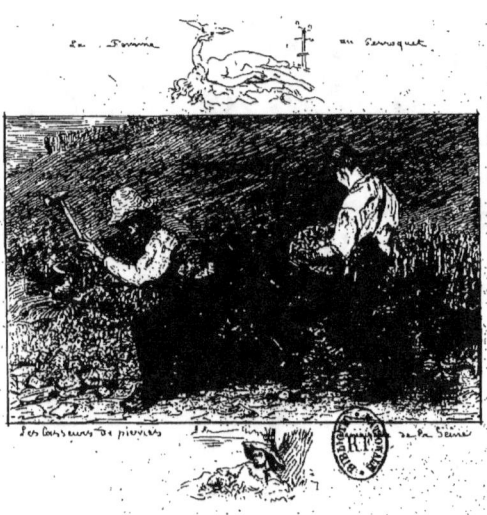

ment, sur une assiette, à son maître un portefeuille rouge, usé et crasseux, qui contenait d'un côté huit billets de mille francs, et, de l'autre, vingt-cinq doubles louis bien enveloppés. Le tout venait d'être trouvé, le matin, au fond d'un petit meuble que la gouvernante déterrait du grenier pour embellir la chambre d'un des Parisiens.

Chaque jour amenait une nouvelle trouvaille; c'était tantôt sous un coussin de fauteuil, tantôt derrière une glace que l'on tombait sur une cachette du père Laurier; cette maison était un vrai placer de Californie : on ne savait où s'arrêterait le filon précieux de ces mines paternelles.

Nos amis, comme je l'ai dit, étaient venus à la campagne pour vivre, au grand air, de la plantureuse vie des champs, se reposer et travailler à leur aise. Aucun d'eux n'était oisif, étant tous intelligents. Les gens de plume lisaient et compulsaient la bibliothèque. Pierre Dupont, le plus

bohême de la bande, tempérament de poëte, vrai barde de génie, composait des chansons, et, le soir, les chantait au cénacle.

Courbet, qu'on avait installé au second étage dans une chambre à deux lits, dont il avait fait un atelier, travaillait avec une ardeur sans relâche. Il avait, depuis son arrivée, expédié deux toiles commandées à Paris. Son talent commençait à faire grande sensation, et, cette année-là, si je ne me trompe, le peintre d'Ornans avait obtenu des bourgeois du jury, une première médaille. — Le plus pauvre, le seul besoigneux des hôtes de Laurier, était Pierre Dupont; mais en qualité de poëte, c'était certainement celui auquel l'avenir causait le moins de préoccupations. Il se trouvait si béatement heureux chez son hôte que, pour l'instant, il n'avait nul souci du reste.

Cependant un soir que Courbet et lui étaient assis sur le rebord d'un fossé, et attendaient, en fumant leur pipe, le retour des amis partis le

matin pour la ville : — « Dis donc, Courbet, es-
tu riche ? » fit le poëte. « — Moi, répondit celui-ci
« d'un air inquiet, pas le sou. » — « Quel
« dommage, reprit Dupont, j'ai envie d'aller
« demain au Blanc; et moi qui comptais sur toi
« pour me prêter quinze francs! » — « Je n'ai pas
« un rouge liard, te dis-je, fit le Franc-Comtois.
« J'avais emporté juste l'argent de mon voyage,
« n'ayant point ici de dépense à faire; pour partir,
« j'attends ce que m'enverront les marchands
« de Paris. » — « Allons, farceur, reprit le
« bohême, tu te méfies. Va! tu seras toujours
« un grand ladre; ce n'est pas mille francs qu'il
« me faut, c'est quinze francs ! — Parole d'hon-
« neur ! reprit Courbet. Juge si je suis triste de
« ne pouvoir obliger un ami. »

Quoi qu'il en soit, le lendemain, grâce au bon
Laurier, qui naturellement avait déjà fait les
frais du voyage de Paris, Pierre Dupont grimpa
dans la carriole et se rendit à la ville, le gousset
garni de ces fameux quinze francs si impitoya-
blement refusés par le maître peintre.

L'union la plus profonde, d'ailleurs, la gaieté la plus pure, régnaient dans la maison hospitalière, lorsque, tout à coup, un beau matin, Courbet tomba dans une noire mélancolie. Il mangeait, mais avec distraction, parlait peu et semblait absorbé par les pensées les plus graves. « Que peut-il bien avoir? se demandèrent ses « compagnons. — Amoureux? — Impossible! « dit Laurier, dame Brigitte a plus de soixante « ans; sa nièce est épouvantable, je vous en fais « juge, messieurs, et nous n'avons présenté « notre héros, jusqu'ici, à aucune demoiselle de « village. Son état me confond. — Je l'entends « toutes les nuits marcher à grands pas dans sa « chambre, fit Dupont. Prenons garde, mes-« sieurs, il va peut-être devenir fou! C'est l'am-« bition qui le dévore, il faudra voir ça, docteur. « Sans doute il aurait besoin de |distractions! »

Le lendemain, avant le déjeuner, Courbet entra dans la chambre de son hôte, et, après avoir parlé de choses indifférentes, lui demanda

s'il était bien sûr de ses gens. — « Sûr de mes
« domestiques, fit l'avocat, y penses-tu ! Je con-
« nais les hommes, c'est mon métier, et puis te
« certifier qu'il en existe peu d'aussi honnêtes.
« C'est de l'or, mon pauvre Courbet, de l'or en
« barre. Mais quoi, diable ! te fait m'adresser cette
« question ? Te manquerait-il quelque chose ? —
« Rien, absolument rien, fit Courbet, c'est une
« idée. »

Au déjeuner, Laurier fit part de cette conversation et chacun de plaisanter Courbet sur sa nature ombrageuse et sur ses étranges soupçons.

« — Ah ! par exemple, fit Dupont en désignant
« Courbet, il n'a rien à craindre de ce côté lui ! on
« ne pourra le voler, le gaillard, puisqu'il n'a pas
« apporté un sou au château Laurier ; il se mé-
« fiait sans doute. Tu ne peux dire le contraire,
« farceur, puisque tu as refusé de me prêter
« quinze francs ! »

Le déjeuner se termina aussi gaiement que

d'habitude : cependant Courbet continuait à être absorbé dans de sombres pensées et à n'engloutir qu'avec la plus complète distraction. — Bien que Brigitte n'eût jamais été mise en cause, elle était trop fine pour n'avoir pas compris par les rires échappés aux convives ce dont il s'agissait. Du reste, entre elle et Courbet, jamais il n'y avait eu grande sympathie. Des cinq amis de son maître c'était celui qui, dès l'abord, l'avait le moins séduit.

« — Il est si gros et si fort, disait-elle à sa
« nièce, que notre pauvre monsieur Clément en
« paraît plus chétif; et puis il mange toujours,
« celui-là, sans s'apercevoir seulement si c'est
« bon. Il vous avale un pot de confiture à
« chaque repas, sans compter le reste. Et quelle
« saleté là-haut avec ses peintures ! Monsieur
« avait bien besoin de l'inviter ! » — De cette antipathie, l'infortuné Courbet n'était pas responsable, n'étant d'ailleurs pour personne, pas plus que pour la gouvernante, arrogant ou im-

poli. Mais, sans s'en rendre compte, il évitait la bonne dame, il faut le dire, et la regardait même d'assez mauvais œil.

Enfin ce sombre drame approchait bientôt de son dénoûment.

Un soir, il était près de minuit, les amis après un plantureux dîner, s'étaient attardés à bavarder plus tard que d'habitude et les plus prolixes, le bougeoir à la main, avaient, au moment des adieux, terminé une forte discussion morale. Rentré dans sa chambre, le maître du logis allait se mettre au lit, lorsque dame Brigitte, qui ne se couchait jamais avant d'avoir éteint tous les feux, entra dans la chambre de son maître. — « En voilà encore une trouvée, ah ! quelle cachette ! monsieur Clément, » et en même temps la gouvernante agitait devant son jeune maître une large chaussette qui servait de réceptacle à une vingtaine de louis et à une petite boîte de carton d'où s'échappèrent des médailles d'or et d'argent.

— « Savez-vous où j'ai découvert celle-ci?
« dit-elle ; dans le petit placard, derrière le ves-
« tibule de la chambre de votre peintre; c'est là
« où vous serriez vos joujoux, vous rappelez-
« vous, mon pauvre monsieur Clément? Je n'y
« avais jamais regardé depuis. Tout à l'heure,
« en faisant la couverture de ce grand garçon,
« j'ai donc ouvert le placard, qui n'a pas de clef,
« vous savez. Au milieu de vos vieilles affaires,
« de loques, dè morceaux de votre cheval de
« bois, du pantin, je sens quelque chose de lourd,
« tout au fond, derrière les débris, et voilà! Par
« exemple, je me demande où votre pauvre père
« a pu prendre cette chaussette. Ça n'a jamais
« été de la maison, ça! Il avait un pied si petit,
« lui, comme vous ! Du reste, c'est un bon en-
« droit par là. C'est encore là, dans le cabinet
« de la chambre à deux lits, que j'ai trouvé der-
« rière le bûcher, il y a huit jours, les trois bil-
« lets de cent francs pliés dans un journal et le
« petit sac d'or que je vous ai remis avant-hier. »

Maître Laurier, tout en prêtant une oreille attentive au bavardage de dame Brigitte, ouvrit avec précipitation la petite boîte qui contenait les médailles, très minutieusement enveloppées dans du papier : deux étaient des médailles d'or romaines de fort beau modèle ; restait une troisième plus volumineuse. L'avocat défit brusquement l'enveloppe, et au moment où la médaille apparut dans sa splendeur, un cri sortit de la poitrine de l'avocat. Puis, au grand ébahissement de la bonne ménagère, voilà maître Clément qui se jette sur son lit, suffoqué par le rire !

« — Mais, malheureuse, qu'as-tu fait ? depuis
« huit jours, tu dévalises mon ami Courbet !
« Tiens ! regarde cette belle médaille d'or avec
« son nom gravé ; c'est celle que notre peintre
« a reçue il y a trois mois comme récompense.
« Tu es capable de le faire mourir ! »

On comprend ce qui s'était passé. Courbet, à l'instar des paysans ombrageux et méfiants,

avait conservé l'habitude d'emporter avec lui une partie de sa fortune. Sitôt installé chez son hôte Laurier, il avait, comme on le voit, si bien éparpillé ses cachettes, que dame Brigitte les avait devinées et flairées comme un chien de race. — La première disparition de ses richesses lui avait causé une douleur morne, tiraillé qu'il était entre ces deux alternatives : se taire et souffrir, ou avouer la disparition de son argent. Dans ce dernier cas, c'était dire qu'il était riche, avare et maniaque. — Et puis, quel scandale dans la maison de son hôte ! Qui soupçonner ? Avec ses instincts paysan, il redoutait, avant tout, dame Justice ; tous les gens de loi lui faisaient peur. Aussi avait-il pris le parti de dévorer son chagrin et sa honte, et d'endurer les sarcasmes de son ami Dupont.

Laurier eut la cruauté de laisser une longue nuit tout entière se passer sur la douleur de Courbet. A l'aube, l'infortuné peintre sortit de sa chambre, pâle, défait, la figure décomposée. En tombant sur son hôte dans l'escalier, il l'a-

vertit qu'il partait le jour même pour Paris, se trouvant un peu indisposé.

« Je ne puis attendre l'argent de mes ta-
« bleaux, et je suis forcé de devancer mon re-
« tour, fit Courbet avec un soupir étouffé. »

A ce moment, les amis descendant de leur chambre, accoururent à la nouvelle du départ de Courbet. « Impossible de le retenir, leur dit « Laurier; il se prétend malade. » — C'est alors que dame Brigitte, d'accord avec son maître, entra dans le salon et jeta sur la table le trésor de la veille, renfermé dans l'immense chaussette.

« En voilà encore, dit-elle. Par la bonne « Vierge, je ne sais d'où cela sort! » — A la vue de sa chère fortune et de son magot qu'il croyait à jamais perdus, Courbet pâlit et fut prêt à tomber en défaillance. Les camarades, pendant ce temps, examinaient les louis d'or et les médailles. « — Ah! messieurs, fit Pierre Dupont en bon-
« dissant sur la fameuse médaille, qui l'aurait cru?

« La médaille de notre ami Courbet dans la
« cachette du père Laurier ! »

Tout s'expliqua, et Courbet reprit ses sens.
— De départ il ne fut plus question. Le maître
d'Ornans déjeuna comme quatre ce matin-là, et
se réconcilia tout à fait avec son bourreau, dame
Brigitte. Ses belles couleurs et sa gaieté reparurent. — Pierre Dupont harcela bien un peu son
camarade, le menaçant même de composer une
légende sur les « Ladres punis. » Mais, rentré
en possession de son trésor, Courbet supporta
sans sourciller les plaisanteries de ses amis.

On raconte même qu'allant au-devant des désirs secrets du poëte, le peintre, dans un élan de
joie et de générosité, offrit à son ami les quinze
francs refusés jadis; et tous deux, ce jour-là,
montèrent dans la carriole et prirent le chemin
de la ville pour y fêter le retour à la vie de maître
Courbet.

III

L'atelier de la rue Hautefeuille. — Le maître peintre d'Ornans. — Exposition de Courbet en 1867. — *La Remise des Chevreuils, la Femme au perroquet*. — Courbet. Proudhon. — Une lettre au Ministre. — Réaliste sans le savoir.

u numéro 2 de la rue Hautefeuille demeurait le peintre Courbet. Les fenêtres de son appartement s'ouvraient à la fois sur la rue Hautefeuille et sur la rue de l'école-de-Médecine. C'est là que je l'ai vu pour la dernière fois en 1866.

C'était, si je m'en souviens, au mois de mars; Courbet venait de terminer *la Remise des Chevreuils*, ce chef-d'œuvre du paysage moderne, vrai sanctuaire de la nature, où l'œil de l'artiste et de voyant avait en quelque sorte pénétré les

plus secrets mystères de la vie animale. Il mettait, en même temps, la dernière main à *la Femme au perroquet*, tableau d'un genre tout opposé, nudité éclatante de vie qui témoignait hautement de l'aptitude du maître à traiter tous les sujets avec une égale supériorité.

Courbet passait, à cette époque, une partie de l'année chez son père, le riche propriétaire d'Ornans. Il ne venait à Paris que peu de temps avant l'ouverture du Salon, les champs lui ayant toujours paru préférables à la ville. Les plantureuses habitudes de sport et les déplacements de chasse, l'existence des hobereaux de Franche-Comté lui étaient familiers. Accueilli, choyé par tous, ses heures s'écoulaient fort joyeusement entre le travail et les plaisirs au grand air. Mais, chez les uns et les autres, il conservait, non sans une certaine affectation, ses allures rustiques et son originalité de caractère.

Déjà, en 1866, le beau gars rustique de *l'Homme à la pipe* et du *Bonjour, monsieur*

Courbet, au large front découvert, au nez olympien, à la longue barbe en fourche, commençait à se laisser envahir par l'obésité. Les joues, en s'épaississant, avaient légèrement alourdi la physionomie ; l'œil conservait cependant toute sa flamme, et le sourire de la bouche avait toujours ce côté railleur du paysan ombrageux et madré.

Bien que, dans une heure de pleine démence, le citoyen Courbet ait signé l'ordre de déboulonner la colonne de la Grande-Armée, nous ne cesserons de professer pour l'artiste une admiration profonde, le plaçant hardiment au premier rang parmi nos plus grands peintres. — Ce qui distingue la manière du maître, c'est, avant tout, l'exécution spontanée. Chez lui, jamais trace d'hésitation; ce que l'œil perçoit, la main aussitôt le fixe sur la toile et, quelle qu'elle soit, l'impression est toujours traduite avec une scrupuleuse fidélité. Courbet n'est point de ces arrangeurs de tableaux qui cherchent péniblement des

dispositions heureuses. Pour lui, la nature est toujours éternellement belle; il ne s'est jamais ingénié, comme tant d'autres, à la surprendre en flagrant délit de beauté. Du reste, il est facile de constater la vérité de cette appréciation devant ces marines que je me souviens, pendant l'automne de 1865, lui avoir vu improviser à Trouville en quelques heures. Ces études merveilleuses resteront comme les plus saisissantes reproductions des aspects multiples et fuyants de la mer.

Au moment où j'entrai, avec l'ami qui m'accompagnait, dans l'atelier de la rue Hautefeuille, l'artiste y travaillait, je l'ai dit déjà, à cette bacchante échevelée, qu'il intitula *la Femme au perroquet*, en raison d'un ara au plumage fulgurant que son modèle tenait à la main. Ce modèle, fort joli du reste, était couché sur un canapé, dans la position voulue, et le peintre démêlait sur sa toile à coups de brosse, les copeaux d'acajou de sa chevelure.

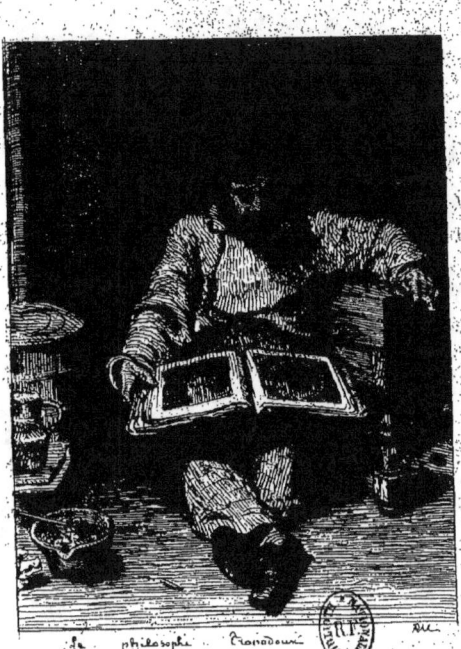
Le philosophe. Bronwower.

Sans interrompre son travail, et prenant à peine le temps de bourrer sa pipe, le maître peintre nous parla de son exposition prochaine : « *S'ils* ne sont pas contents cette année, *ils* seront « difficiles, » nous dit-il de sa voix sourde et gouailleuse, avec cet accent franc-comtois qu'il se plaisait à exagérer. « *Ils* auront deux tableaux « *propres* comme *ils* les aiment, un paysage et « une académie. »

Là-dessus, il se leva, et, retournant un grand chevalet, il nous montra la *Remise des Chevreuils,* qui fut pour nous comme un éblouissement. On se souvient de la sensation produite par cette œuvre magistrale qui rallia les suffrages les plus réfractaires et conquit enfin à son auteur la célébrité tardive que tant d'autres œuvres avaient déjà méritée. Pour la première fois, l'État s'émut et parla d'acheter le tableau en vogue; des propositions qui n'aboutirent pas furent même faites par le directeur des Beaux-Arts, M. de Nieuwerkerke.

Ce ne fut cependant qu'en 1870 que M. Maurice Richard, ministre des Beaux-Arts, commit l'imprudence très-pardonnable de nommer Courbet chevalier de la Légion d'honneur. Celui-ci repoussa avec indignation l'avance ministérielle, et motiva son refus par une lettre qui fit événement.

M. Gustave Courbet à M. Maurice Richard, ministre des Beaux-Arts, à Paris.

Paris, le 23 juin 1870.

Monsieur le Ministre,

C'est chez mon ami Jules Dupré, à l'Isle-Adam, que j'ai appris l'insertion au *Journal officiel* d'un décret qui me nomme chevalier de la Légion d'honneur. Ce décret que mes opinions bien connues sur les récompenses artistiques et sur les titres nobiliaires auraient dû m'épargner, a été rendu sans mon consentement, et c'est vous monsieur le Ministre, qui avez cru devoir en prendre l'initiative.

Ne craignez pas que je méconnaisse les sentiments qui

vous ont guidé. Arrivant au ministère des Beaux-Arts, après une administration funeste qui semblait s'être donné la tâche de tuer l'art dans notre pays et qui y serait parvenue par corruption ou par violence, s'il ne s'était trouvé çà et là quelques hommes de cœur pour lui faire échec, vous avez tenu à signaler votre avénement par une mesure qui fît contraste avec la manière de votre prédécesseur.

Ces procédés vous honorent, monsieur le Ministre, mais permettez-moi de vous dire qu'ils ne pouvaient rien changer ni à mon attitude ni à mes déterminations.

Mes opinions de citoyen s'opposent à ce que j'accepte une distinction qui relève essentiellement de l'ordre monarchique. Cette décoration de la Légion d'honneur que vous avez stipulée en mon absence et pour moi, mes principes la repoussent.

En aucun temps, en aucun cas, pour aucune raison, je ne l'eusse acceptée. Bien moins le ferais-je aujourd'hui que les trahisons se multiplient de toutes parts et que la conscience humaine s'attriste de tant de palinodies intéressées. L'honneur n'est ni dans un titre ni dans un ruban, il est dans les actes et dans le mobile des actes. Le respect de soi-même et de ses idées en constitue la majeure part. Je m'honore en restant fidèle aux principes de toute ma vie ; si je les désertais, je quitterais l'honneur pour en prendre le signe.

Mon sentiment d'artiste ne s'oppose pas moins à ce

que j'accepte une récompense qui m'est octroyée par la main de l'État. L'État est incompétent en matière d'art. Quand il entreprend de récompenser, il usurpe sur le goût public. Son intervention est toute démoralisante, funeste à l'artiste qu'elle abuse sur sa propre valeur, funeste à l'art qu'elle enferme dans les convenances officielles et qu'elle condamne à la plus stérile médiocrité ; la sagesse pour lui serait de s'abstenir. Le jour où il nous aura laissés libres, il aura rempli vis-à-vis de nous ses devoirs.

Souffrez donc, monsieur le Ministre, que je décline l'honneur que vous avez cru me faire. J'ai cinquante ans et j'ai toujours vécu libre ; laissez-moi terminer mon existence libre ; quand je serai mort, il faudra qu'on dise de moi : Celui-là n'a jamais appartenu à aucune école, à aucune église, à aucune institution, à aucune académie, surtout à aucun régime, si ce n'est le régime de la liberté.

Veuillez agréer, monsieur le Ministre, avec l'expression des sentiments que je viens de vous faire connaître, ma considération la plus distinguée.

<div style="text-align:right">Gustave Courbet.</div>

Mais, revenons à notre visite à Courbet. Devant la *Remise des Chevreuils*, j'essayai d'exprimer mon enthousiasme, ajoutant comme ré-

« flexion que personne ne verrait là une mani-
« festation humanitaire. » — « A moins qu'*Ils*
« n'y voient répondit le maître, une société se-
« crète de chevreuils qui s'assemblent dans les
« bois pour proclamer la République. » Ces fa-
meux *Ils* prononcés avec tant de mépris signi-
fiaient, dans la bouche de Courbet : les membres
de l'Institut, les ingristes, les prix de Rome, le
Jury, le Gouvernement, l'Administration, les
Beaux-Arts, l'Empereur et l'Impératrice, tous les
bourgeois, en un mot ; c'est-à-dire tout ce qui
n'était pas Courbet et sa Cour.

Nous rîmes de la boutade, et j'ajoutai qu'en
somme, lorsqu'il s'agissait des œuvres du chef
d'une école audacieuse comme la sienne, les
intéressés finissaient par découvrir tout ce qu'ils
voulaient, ce qui s'y trouvait, aussi bien que ce
qui ne s'y trouvait pas. Puis, me retournant vers
le mur où se détachait sans cadre la fameuse
toile des *Casseurs de pierres* : « Avez-vous, par
« exemple, lui dis-je, voulu faire de ces deux

« hommes courbés sous l'inexorable loi du tra-
« vail, une protestation sociale ? J'y vois, moi,
« tout au contraire, un poëme de douce résigna-
« tion et c'est une impression de pitié, qu'ils me
« font ressentir. » — « Mais cette pitié, répondit
« fort adroitement Courbet, elle résulte d'une
« injustice, et c'est en cela que, sans le vouloir,
« mais simplement, en faisant ce que j'ai vu,
« j'ai soulevé ce qu'*Ils* appellent la question so-
« ciale. »

Courbet, à ce propos, me parla d'une de ses plus belles toiles, acquise dernièrement par moi : le portrait du *Philosophe Trapadoux feuilletant un album dans l'atelier de Courbet*. « Vous
« avez là, me dit le peintre, un de mes meilleurs
« morceaux. Il date de loin, cependant. »

Cette œuvre, en effet, est peut-être une des plus magistrales qui soit sortie de la main de Courbet. Le bonhomme, vu de face, est assis sur un escabeau, les jambes croisées ; le livre sur ses genoux. La tête énergique de l'homme

est vivante. Les accessoires, le petit poêle de fonte, le charbon dans la terrine, la bouilloire, tout en un mot, les vêtements et les meubles, est peint avec une puissance, une vérité, un charme, une harmonie, tels que cette toile merveilleuse a été comparée aux plus beaux Chardins que nous possédons.

Le maître peintre d'Ornans avait un peu raison, au moins en ce qui touche ses admirables *Casseurs de pierres;* mais peut-être eût-il été fort embarrassé d'expliquer sur *le Retour de la foire* et sur *les Lutteurs* qui tapissaient son atelier, les professions de foi qu'y voyait Proudhon et qui sont si savamment développées dans son livre sur l'Art.

Je crois bien que, plus tard, pris au piége qu'on lui avait tendu, le grand artiste versa dans l'ornière politique et se préoccupa, par exemple, dans son *Mendiant*, dans son *Retour de la conférence*, dans ses portraits de *Proudhon et de sa famille*, de doctrines tout à fait indépendantes de l'Art.

Toutefois, je reste convaincu et j'en atteste la *Fileuse, les Cribleuses de blé, la Chasse au renard, l'Homme à la pipe, la Curée, le Rut de cerfs* que les peintures humanitaires de Courbet ne furent que des exceptions, des concessions à l'esprit de parti et qu'à ces débuts, comme à l'apogée de sa vie artistique, il n'obéissait qu'à son tempérament de naturaliste et était loin de prévoir le rôle de peintre socialiste qu'on lui fit si malheureusement jouer plus tard (1).

(1) Ce chapitre et le précédent sont tirés d'un livre de M. H. d'Ideville qui doit paraître prochainement chez l'éditeur Charpentier. (*Vieilles Maisons et jeunes Souvenirs*, in-18).

IV

Courbet martyr et apôtre. — Sa profession de foi. — Nomenclature de l'œuvre de Courbet. — Ses critiques. — M. Edmond About (1855). — Définition du réalisme. — W. Bürger (Thoré) — 1863. 1866-1867. — Les triomphes de Courbet.

OURBET exposa son premier tableau en 1844 : c'était un portrait de lui, assis dans la campagne, un grand chien couché à ses pieds.

A l'exposition de 1848, il eut un succès inattendu. Il avait envoyé dix tableaux ou dessins et désormais s'appliqua avec un zèle religieux, avec une énergie d'apôtre, à faire triompher son système qui consistait à remplacer le culte de l'idéal par le sentiment du réel.

Aux critiques, aux injures qui avaient accueilli

l'Après-Dînée d'Ornans (1849), et *l'Enterrement d'Ornans* (1850), il répliqua par *les Baigneuses* (1853).

La tourmente, a dit Silvestre, n'épargna rien : railleries, diatribes, charges et couplets, tombèrent de toutes parts, comme la grêle drue du mois de juin. Après avoir tenu tête six mois à l'orage, il s'en alla, moulu, retremper dans son pays sa vigueur montagnarde. M. Bruyas, riche et fervent amateur de Montpellier, fit l'acquisition de quatre ou cinq de ses tableaux les plus maltraités, lui commanda d'autres sujets et l'appela auprès de lui pour le consoler par son enthousiasme et son dévouement personnel des violences de l'opinion publique.

En 1855, au moment de l'Exposition universelle, Courbet fit une exposition particulière qui eut un grand succès de curiosité. Il avait orgueilleusement placé son exhibition sur le chemin du Champ-de-Mars, à quelques pas des exposants officiels. En tête du catalogue de cette exposition, parut un exposé de doctrines, une profession de foi artistique qui fut attribuée non

sans raison, croyons-nous, à M. Castagnary, le fervent apôtre, le fin et puissant défenseur et commentateur de Courbet.

« Le titre de réaliste, disait-il, m'a été imposé comme on a imposé aux hommes de 1830 le titre de romantiques. Les titres, en aucun temps, n'ont donné une idée juste des choses ; s'il en était autrement, les œuvres seraient superflues.

« Sans m'expliquer sur la justesse plus ou moins grande d'une qualification que nul, il faut l'espérer, n'est tenu de bien comprendre, je me bornerai à quelques mots de développement pour couper court aux malentendus.

« J'ai étudié, en dehors de tout système et sans parti pris, l'art des anciens et l'art des modernes. Je n'ai pas plus voulu imiter les uns que copier les autres ; ma pensée n'a pas été davantage d'arriver au but oiseux de l'*art pour l'art*. Non ! j'ai voulu tout simplement puiser dans l'entière connaissance de la tradition le sentiment raisonné et indépendant de ma propre individualité.

« Savoir pour pouvoir, telle fut ma pensée. Être à même de traduire les mœurs, les idées, l'aspect de mon époque, selon mon appréciation ; être non-seulement un peintre, mais encore un homme ; en un mot, faire de l'art vivant, tel est mon but. »

Un excellent critique d'art, M. Émile Cardon,

dans une étude intéressante, consacrée récemment à Courbet, qu'il admire autant que nous, ajoute, à propos de cette préface hardie, les réflexions suivantes :

Cette profession de foi, très-sage, est en résumé celle qu'auraient pu faire tous les maîtres contemporains qui brillent par une originalité réelle : on peut la résumer en ces simples mots : « Etudier la tradition pour profiter des découvertes successives et surpasser ses ancêtres; analyser leurs procédés pendant le cours de l'éducation professionnelle, mais obligation pour l'artiste de les oublier, dès qu'il touche au moment de faire lui-même ses preuves dans la carrière. »

Du reste, si révolutionnaire que paraisse une telle profession de foi aux défenseurs de l'École, elle ne fait que reproduire ce que Léonard de Vinci disait dans son *Traité de peinture* :

« Un peintre ne doit jamais s'attacher servilement à la manière d'un autre peintre, parce qu'il ne doit pas représenter les ouvrages des hommes, mais ceux de la nature, laquelle est d'ailleurs si abondante et si féconde en ses productions, qu'on doit plutôt recourir à elle-même qu'aux peintres qui ne sont que ses disciples, et qui donnent toujours des idées de la nature moins belles, moins vives et moins variées que celles qu'elle en donne elle-

même, quand elle se présente à nos yeux. » (Chapitre XXIV.)

En paroles, Courbet était moins sage que lorsqu'il écrivait ou peignait ; peut-être aussi ceux qui ont reproduit ses conversations ont-ils exagéré quelquefois ou pris trop au sérieux ses boutades. Cependant, au milieu de ses exagérations mêmes, on retrouve toujours ce qu'il a de vrai, de juste et de fondé dans sa profession de foi écrite, la seule qui ait une véritable importance ; ainsi, par exemple, ce fragment de conversation rapporté par Silvestre :

« Véronèse ! voilà un homme doué de tous les talents, un peintre sans faiblesse et sans exagération, un homme fort et d'aplomb ; Rembrandt charme les intelligences, mais il étourdit et massacre les imbéciles ; le Titien et Léonard de Vinci sont des filous. Si l'un de ceux-là revenait au monde et passait par mon atelier, je tirerais le couteau ! Ribera, Zurbaran, et surtout Vélasquez, je les admire ; Ostade et Craesbecke me séduisent entre tous les Hollandais, et je vénère Holbein. Quant à M. Raphaël, il a fait sans doute quelques portraits intéressants, mais je ne trouve dans ses tableaux aucune pensée. C'est pour cela sans doute que nos prétendus idéalistes l'adorent. L'idéal ! Oh ! oh ! oh ! Ah ! ah ! ah ! Quelle *balançoire !* Oh ! oh ! oh ! Ah ! ah ! ah ! »

Parmi les nombreux tableaux de Courbet,

nous citerons, outre les portraits remarquables où il s'est peint lui-même en des attitudes diverses : les portraits de M. *Urbain Cuënot* (1848); *Trapadoux examinant un livre d'estampes* (1849); *H. Berlioz* (1850); *Gueymard* (1857); *Jean Journet* (1850); *le Violoncelliste* (1848); *une Dame espagnole* (1855); *le Matin, le Milieu du Jour, le Soir,* paysages exposés en 1848; *la Veillée de la Loue* 1849; *les Communaux de Chassagne, Soleil couchant* (1849); *les Bords de la Loue* (1850); *Vue et ruines du château de Sey* 1850; *Paysage des bords de la Loue* 1852, *la Roche de dix heures* (1855); *le Ruisseau du Puits-Noir, le Château d'Ornans* (1855); *les Paysans de Flagey revenant de la foire* (1850); *les Casseurs de pierre* (1850); *les Demoiselles de Village* (1852); *les Lutteurs* (1853); *la Fileuse* (1853); *les Cribleuses de blé* (1855); *les Demoiselles des bords de la Seine; Chasse au Chevreuil; Biche forcée à la neige* (1857); *Rut des cerfs, le Cerf à l'eau, le Piqueur, le*

Renard dans la neige, la Roche Oragnon, Vallon de Mezcerès (1861) ; *Un Portrait, une Chasse au renard* et une statue en plâtre, *Petit pêcheur en Franche-Comté* (1863). — A ce dernier Salon et au suivant il s'était vu refuser deux toiles dont l'une, *le Retour de la Conférence* fut l'objet d'une exhibition particulière. Il reparut en 1865 avec deux sujets, *Proudhon et sa famille* et *la Vallée du Puits-Noir* (Doubs).

Courbet a obtenu une deuxième médaille en 1849 et deux rappels, l'un en 1857, l'autre en 1861.

Rien ne saurait faire mieux connaître le peintre et l'apprécier, que de reproduire les comptes rendus écrits au moment de l'apparition de ses œuvres principales.

L'auteur de *Tolla*, dans son *Voyage à travers l'Exposition des Beaux-Arts* (1855), commençait ainsi son chapitre XI, *les Réalistes*.

Qu'est-ce qu'un réaliste ?

Dans une parade intitulée le *Feuilleton d'Aristophane*(1), un certain *Réalista* s'avance sur la scène et dit :

« Faire vrai, ce n'est rien pour être réaliste :
C'est faire laid qu'il faut ! Or, monsieur, s'il vous plaît,
Tout ce que je dessine est horriblement laid !
Ma peinture est affreuse et, pour qu'elle soit vraie,
J'en arrache le beau comme on fait de l'ivraie !
J'aime les teints terreux et les nez de carton,
Les fillettes avec de la barbe au menton,
Les trognes de Varasque et de coquecigrues,
Les durillons, les cors aux pieds et les verrues !
 Voilà le vrai. »

M. Gustave Courbet distribue, pour dix centimes, une définition beaucoup plus compliquée du réalisme. Bonnes gens, chaussez vos lunettes à l'oreille, afin d'entendre plus clair.

« Sans m'expliquer sur la justesse plus ou moins grande d'une qualification que nul, il faut l'espérer, n'est tenu de bien comprendre, je me bornerai à quelques mots de développement pour couper court aux malentendus. J'ai étudié en dehors de tout esprit de système et sans parti pris, l'art des anciens et l'art des modernes. Je n'ai pas plus voulu imiter les uns que copier les autres.

« Ma pensée n'a pas été davantage d'arriver au but oiseux de l'art pour l'art. Non ! J'ai voulu tout simple-

(1) Revue de l'année 1850 de MM. Philoxène Boyer et de Banville représentée à l'Odéon.

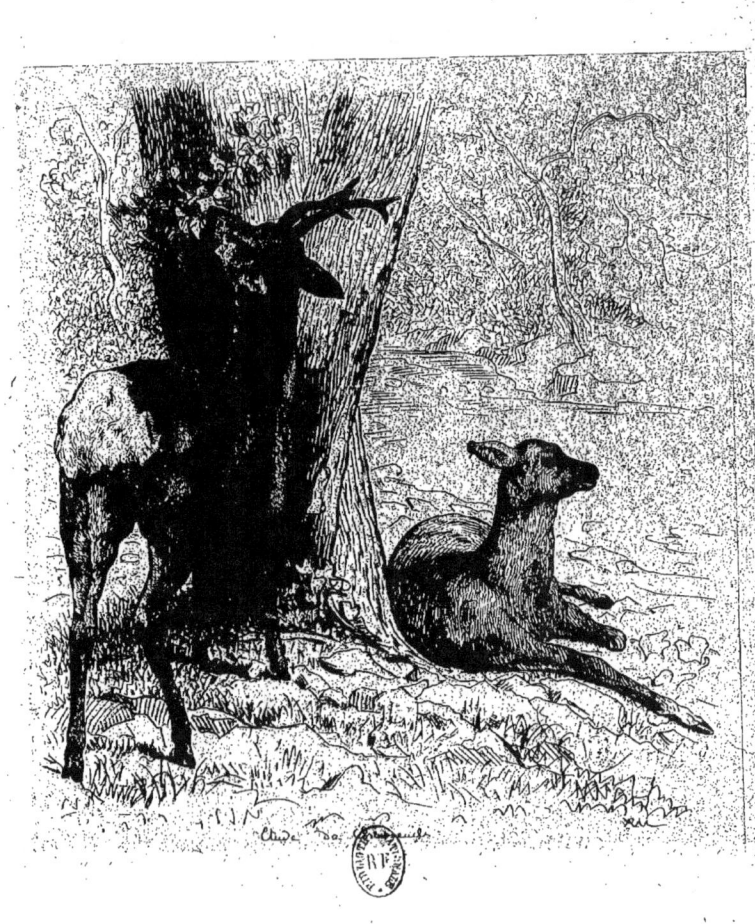

ment puiser dans l'entière connaissance de la tradition le sentiment raisonné et indépendant de ma propre individualité.

« Savoir pour pouvoir, telle fut ma pensée. Être à même de traduire les mœurs, les idées, l'aspect de mon époque selon mon appréciation; en un mot, faire de l'art vivant, tel est mon but. »

Voilà pourquoi M. Courbet est réaliste, et votre fille est muette.

En 1851, M. Courbet, soit haine du style, soit plutôt par un désir effréné de faire connaître son nom, a exposé d'immenses tableaux qui frisaient de près la caricature ; il a écrit au bas en grosses lettres : C'est moi qui suis Courbet, berger de ce troupeau. Il a fait assavoir à son de caisse que la nature était perdue et qu'il l'avait retrouvée. Le public n'a témoigné aucune sympathie pour cette exhibition de laideurs exagérées, sous prétexte d'exactitude. Mais les critiques ont servi M. Courbet. Les uns ont crié : bravo! les autres ont crié : haro! Les uns ont proclamé que M. Courbet peignait solidement, franchement et de verve; que son pinceau ne manquait pas de finesse, qu'il avait la main délicate à l'occasion et que sa peinture était une fausse paysanne du Danube; les autres ont déploré trop haut *qu'une valeur si estimable* se dépensât à peindre des trognes. M. Courbet, également servi par les louanges et par la critique, se fit une réputation mi-partie de scandale et de célébrité.

Lorsqu'il vit les yeux braqués sur lui, la tête lui tourna ; il fut pris de vanité, mais d'une vanité qui n'est point haïssable, car elle est sincère ; mieux vaut vanité franche que fausse modestie. Il proclama qu'il n'*avait* point de maître et qu'il était issu de lui-même, comme le phénix. Le phénix est, de tous les oiseaux, celui qui s'aime le plus : comme fils, il révère en soi son père ; comme père, il chérit en soi le plus tendre des fils.

Aujourd'hui, M. Courbet aurait beau jeu s'il voulait rentrer en grâce avec le bon goût. Il n'y aurait pas assez de veaux gras pour fêter le retour de cet enfant prodigue : on lui saurait un gré infini chaque fois qu'il peindrait un visage propre ; tout nez qui ne serait pas en carton lui attirerait des actions de grâces, toute jambe sans varices serait proclamée une jambe louable, bienfaisante, utile au peuple et chère aux gens de bien. Que n'eût-on pas dit dans Athènes si Alciciade, ce Courbet de la politique, avait fait remettre une queue à son chien ? Les propriétaires de mines, les armateurs de navires et les riches marchands de poissons auraient crié tout d'une voix : « Gloire au jeune Alcibiade ! Il se réconcilie avec le bon sens après lui avoir donné des coups de pied. Alcibiade nous est cent fois plus cher que les hommes raisonnables qui ne se sont jamais moqués de nous. »

La facilité d'un tel triomphe ne séduit pas M. Courbet, car il entretient ses défauts avec autant de soin que s'ils étaient des qualités. Depuis son portrait de 1851, qui

avait le malheur d'être irréprochable, il ne s'est plus laissé prendre en flagrant délit de perfection ; *les Demoiselles de village* sont un paysage excellent gâté par la présence de quelques figures hétéroclites. Le chien est charmant, les vaches bien dessinées, mais les vices de la perspective rachètent soigneusement le mérite du dessin. M. Courbet n'aurait garde d'aller demander une leçon de perspective à M. Forestier; il aime mieux s'inspirer d'une caricature d'Hogarth.

La Fileuse est une bonne figure, grassement peinte, mais malpropre au dernier point. *Les Cribleuses de blé*, placées dans un cadre un peu vide, ne manquent ni de mouvement ni de charme. Celle qui agite le crible lance ses bras avec une certaine grandeur. Mais la disposition des jambes est plus que triviale, elle est indécente.

Le portrait d'une *Dame espagnole* n'est peint ni avec de l'huile ni avec de la pommade, mais avec je ne sais quel onguent grisâtre qui n'a de nom dans aucune langue. M. Courbet a-t-il à se venger de l'Espagne? Dans quel intérêt prête-t-il à la terre des Hespérides un fruit si étrange ? Je verrais plutôt dans ces portraits une habitante des frontières du Luxembourg, une danseuse des Closeries de la rive gauche, une victime de la vie parisienne qui expie à l'âge de trente ans les soupers de sa jeunesse.

Le plus important des nouveaux tableaux de M. Cour-

bet est *la Rencontre* ou *Bonjour, monsieur Courbet!* ou *la Fortune s'inclinant devant le Génie*. Le sujet est d'une grande simplicité. Il fait chaud ; la diligence de Paris à Montpellier soulève au loin la poussière de la route ; mais M. Courbet est venu à pied. Il est parti de Paris le matin, sur les quatre heures, à travers champs, le sac au dos, la pique en main. Entre onze heures et midi, il arrive aux portes de Montpellier. Voilà comme il voyage ! Son admirateur et son ami, M. Bruyas, vient à sa rencontre et le salue très-poliment. Fortunio, je veux dire, M. Courbet lui lance un coup de chapeau seigneurial et lui sourit du haut de sa barbe. M. Courbet a mis soigneusement en relief toutes les perfections de sa personne : son ombre même est svelte et vigoureuse ; elle a des mollets comme on en rencontre peu dans le pays des ombres. M. Bruyas est moins flatté : c'est un bourgeois. Le pauvre domestique est humble et rentre en terre, comme s'il servait la messe. Ni le maître ni le valet ne dessinent leur ombre sur le sol ; il n'y a d'ombre que pour M. Courbet : lui seul peut arrêter les rayons du soleil

C'est dans le paysage que le talent de M. Courbet se montre pur et sans tache. Ses terrains sont solides, ses couleurs franches, son dessin ferme et hardi. Voyez *le Château d'Ornans* et *le Ruisseau du Puits-Noir*, et dites si M. Courbet n'aurait pas mieux fait de rivaliser avec M. Rousseau que de disputer à M. Daumier la palme de la caricature !

William Bürger, lisez Thoré, dans ses *Salons* si remarquables, disait en 1863.

Et Courbet? Ah! qu'il m'a causé d'ennuis au salon! Tous les jours on me disait :
— Vous avez vu le portrait de votre ami Proud'hon par votre ami Courbet?
— Proud'hon est un grand philosophe, un peu paradoxal et Courbet est un grand artiste, un peu inégal.
— Mais ce portrait...
— Vous avez lu le livre de Proud'hon sur la *Justice dans l'humanité*? C'est un beau livre...
— Ce portrait du salon...
— Avez-vous vu *la Curée* de Courbet? Elle est maintenant chez Luquet, rue de Richelieu, 79. C'est une belle peinture...
— Mais comment trouvez-vous le numéro 520 : portrait de Pierre Joseph Proud'hon en 1853, dans sa maison de la rue d'Enfer?
— Eh bien! Je trouve que c'est très-curieux et très-précieux, très-laid et très-mal peint. Je ne crois pas avoir jamais vu aussi mauvaise peinture de Courbet, qui est un vrai peintre. Vous vous rappelez sa parabole des *Trois dés* que j'ai racontée dans l'*Indépendance* : comme quoi, jetant trois dés au hasard sur une table, devant tous les peintres de l'Institut, il les défiait de peindre ces trois dés à leur plan respectif et avec leur coloration diver-

gente sous la perspective. « Un seul dé, peut-être y en a-t-il qui pourraient le faire, disait-il, mais deux dés seulement, ça leur est défendu. »

Mais voilà que lui-même a mal joué avec ses quatre personnages qui ne s'arrangent point dans la perspective aérienne. Le premier personnage, Proudhon, est plaqué contre la muraille du même ton farineux que sa blouse philosophique, et sa tête ne se modèle point avec le relief que commandait un pareil mouvement. Le second personnage, la femme, est amoncelé, pour ainsi dire, dans un coin du tableau, et les deux petites filles ne servent point de raccord dans ce groupe familial. Ce qui étonne le plus, de la part de Courbet, c'est la noblesse de l'exécution, et la vulgarité de l'effet d'ensemble.

On a discuté, à perte d'esprit et de bon sens, autour de ce tableau singulier, surtout après avoir lu la brochure posthume de l'illustre écrivain, prenant Courbet comme un argument pour une thèse esthétique. Peut-être cette esthétique de Proudhon n'est-elle pas moins critiquable que son portrait par Courbet ? Avec ses hautes facultés de logicien et sa conscience profonde, Proudhon manquait cependant du premier instinct de l'art, du sentiment de la beauté et de la poésie.

Ce qui est l'amour et la passion sous toutes leurs formes était absolument étranger à ce puissant chercheur des conditions juridiques d'une société nouvelle, en harmonie avec le droit et la liberté.

Toujours est-il que le portrait de P.-J. Proudhon, par Courbet, restera comme un témoignage compatriotique d'un maître peintre à un maître philosophe.

Le grand triomphe eut lieu à l'Exposition de 1866. — W. Bürger lui consacra dans son salon des pages magistrales, que nous sommes heureux de faire revivre et qui consacrent à jamais le talent d'un de nos plus grands peintres modernes.

Une condition fatale pour arriver à prendre sa place historique, surtout dans les arts et dans les lettres, c'est d'avoir été longtemps nié et même injurié par les représentants des idées et des formes, contre lesquelles proteste l'initiative d'une originalité nouvelle.

Combien faut-il de temps à un artiste original — et il n'y a de vrais artistes que les originaux — pour que son talent soit accepté? Vingt ans de lutte, ce n'est pas de trop. Il y faut de l'entêtement, une bonne santé, la résistance aux tentations faciles, une bonne humeur au milieu de la misère, une placidité caustique au milieu des insultes, cette certitude et cette indépendance que donne une vocation imperturbable. Ne pas mourir trop jeune. Beaucoup de grands artistes n'ont qu'un succès posthume. *La Méduse*, de Géricault, mise aux enchère

après la mort du peintre, faillit être coupée en morceaux.

Delacroix, bien qu'il ait travaillé quarante ans, n'a vraiment conquis le succès *public* que depuis sa mort. C'est celui-là qui fut injurié pendant sa vie ! Aussi est-ce le plus grand peintre du dix-neuvième siècle.

Toute nouveauté provoque le scepticisme et même l'antipathie du vulgaire. Elle offusque les positions antécédentes ; elle menace de déposséder les vieux conquérants, elle défie les banalités respectées ; elle trouble l'ordre.

Chez les peuples qui aiment l'art, et dans les époques vraiment artistes, il n'en est pas toujours ainsi, bien heureusement ! Raphaël, pendant sa vie si courte ; Titien, pendant sa longue vie ; Rubens, Van Dick, Velasquez, ont triomphé tout d'abord et sans contestation. Rembrandt lui-même, qui pourtant fut assez net et original, eut, dès son arrivée à Amsterdam, une position éminente. En France, on acclame plutôt Lebrun que Poussin, et Delaroche que Delacroix.

Qui croirait que le grand succès au salon de 1866, un succès unanime, est à Courbet ! Allons, mon cher, ton affaire est faite, parfaite, finie. Tes beaux jours sont passés. Tu vas regretter la petite chambre d'étudiant, rue Saint-Jacques, où ton vieil ami, le critique qui avait applaudi à la fougue des romantiques, allait, il y a vingt ans, deviner ce que complotait ce jeune sauvage descendu des Vosges !

C'était un grand beau garçon, fort en épaules, haut en couleur, l'œil profond et tranquille comme l'œil du lion. Il ne parlait guère alors, et ne montrait pas tout l'esprit qu'il a. Il montrait seulement ses premières peintures, qui sont d'un maître, aussi bien que ses dernières œuvres. « C'est ça que je veux faire. Voilà! Bonsoir! »

Ces Francs-Comtois sont surprenants au milieu des légers Français. Oh! les indomptables!

Le père Fourrier, que j'ai connu, était un homme de métal et point malléable. — Gigoux, qui a peint un beau portrait de son compatriote Fourrier, est encore de la vieille roche. Proud'hon, qui fut aussi mon ami et camarade, quel entêté, malgré ses variations apparentes! Le talent de Courbet et celui de Proud'hon ne manquent pas d'analogie; ils ont un singulier caractère de force et une audacieuse sincérité à ce point qu'ils ont l'air de chercher exprès ce qui peut irriter la délicatesse du goût. Par horreur des banalités, ils semblent se précipiter à plaisir dans les étrangetés grossières. Mais tous deux, chose rarissime, ont des finesses exquises. Il y a des pages de Proud'hon qui sont légères, fluides, spirituelles avec cette flamme argentine qu'on trouve seulement dans Voltaire et Diderot. Il y a de Courbet des peintures, avec une qualité de ton, qui rappelle Velasquez, Metzu, Watteau, Reynold, et les coloristes les plus raffinés. C'est sans doute cette distinction de la couleur qui a décidé le prodigieux succès des peintures de Courbet au

salon de 1866. *Remise des chevreuils au ruisseau de Plaisirs-Fontaine* (département du Doubs) et *la Femme au perroquet.*

La Remise des chevreuils est exposée dans la grande salle du centre, à droite, et tout le monde, en entrant, est attiré par ce paysage frais, clair, lumineux, quoiqu'on ne voie pas le ciel, — retrait mystérieux et tranquille entre des roches nacrées qui glacent le ruisseau d'un ton de perle, avec des arbustes élégants, dont le branchage et les feuilles dessinent de légères arabesques sur le fond rocheux. Que des bergères feraient bien là, pour mouiller leurs pieds dans l'eau transparente! Corot n'eût pas manqué d'y faire une idylle, et Français une mythologiade. Sous prétexte qu'il n'a jamais vu de nymphes antiques dans les bois, et que les paysannes n'ont guère l'idée de se baigner dans les ruisseaux, Courbet qui profane la poésie et tout, au lieu d'ajuster des femmes nues et des déesses sous la pénombre des bouleaux, a remisé là une bande de chevreuils. C'est moins rare dans les forêts du Jura que les naïades ou les dryades. Mais bien sûr que les idéalistes en peinture critiquent Courbet de ne s'être pas élevé jusqu'au style, en mettant là quelque Diane surprise par Actéon.

Enfin, tel qu'il est, ce paysage purement sylvanesque plaît à la fois aux fanatiques de bonne peinture, aux amoureux de la vraie campagne, aux femmes du monde, aux gros bourgeois et à la foule naïve.

Ce n'est pas moi qui expliquerai ce revirement imprévu de la faveur publique. Courbet est le même assurément. Il a toujours eu ce sentiment profond et poétique de la nature, cette exécution expressive, cette palette opulente, cette touche franche qui semble enlever sur les objets le ton et la forme pour les transposer sur la toile. Il faut le voir peindre : il ne barbouille pas confusément comme les brosseurs de profession ; il ne rumine pas des lignes en fermant les yeux ; il regarde la nature, et tranquillement il prend avec sa brosse, quelquefois avec le couteau à palette, une pâte solide, concordante au ton qu'il a perçu de la nature, et il pose sa couleur juste selon le modèle de la forme. Procédé des vrais peintres qui n'isolent pas les êtres par des contours, à la manière des prétendus dessinateurs académiques, mais qui décident les galbes et modèlent les reliefs intérieurs par les relations précises de la tonalité.

Bien voir — j'entends pénétrer jusqu'au fond de la nature qu'on regarde — et faire sincèrement et adroitement ce qu'on voit, c'est le génie de l'artiste.

Rembrandt avait à peindre un portrait. Son homme entrait dans l'atelier. « Bonjour ! » On causait, on se remuait sans faire semblant de rien, Rembrandt promenait son homme sous des jours différents, le tournait, l'agaçait : « Et les affaires publiques ? le consistoire des réformés ? la synagogue des juifs ? la garde civique ? Avez-vous vu partir la flotte ? Vous revenez des Indes ? Vondel

a improvisé des vers ? quoi encore ? C'est bon, asseyez-vous. »

Et Rembrandt faisait son homme qu'il nous a transmis avec le caractère d'un syndic, d'un rabbin, d'un gentilhomme, d'un soldat, d'un marin, d'un artiste, d'un poëte, d'un simple citoyen de la république hollandaise.

J'imagine que Van Dick s'y prenait autrement, qu'il posait ses cavaliers et ses ladies dans un fauteuil, qu'il manigançait leurs ajustements, redressait leurs collerettes, soulevait leurs écharpes, froissait des plis, agitait quelques boucles de cheveux, retournait une épaule, faisait baller une main, et finalement leur donnait à tous un air de son goût, au lieu de leur conserver leur caractère individuel. C'est pourquoi, Van Dick, qui est aussi un grand portraitiste, n'est pas à la hauteur de Rembrandt comme interprète de la nature humaine.

Ce que représente Courbet dans l'école contemporaine, c'est un franc naturalisme, absolument antipodique aux manières prétentieuses et fausses des peintres, récemment adoptées par un monde frivole. Sa peinture pose deux questions à ceux qui étudient les tendances de l'art et les moyens de rénovation.

Il s'agit de savoir si l'art doit se traîner toujours sur les traces du passé : idées, symboles, images de ce qui n'est plus, postiches rétrospectifs, étrangers désormais à la conscience, aux mœurs, aux faits d'une société nouvelle.

.

Courbet a déjà peint mille tableaux peut-être, et je ne crois pas qu'il ait jamais fait une hérésie contre son idée, qui est d'exprimer la vie vivante, « la nature naturante, » ce qu'il peut saisir *de visu*.

Aussi peint-il vite et preste. L'automne dernier, il s'en va à Trouville pour nager un peu dans la mer. Il avait son billet d'aller et retour. La mer le fascine; il oublie Paris et Ornans. Et, chaque matin, les effets de la grande eau et du grand ciel changeant toujours, il fait chaque matin sur la plage une étude de ce qu'il voit, des « paysages de mer, » comme il dit. Il en a rapporté quarante peintures d'une impression extraordinaire et de la plus rare qualité, sans compter des portraits de jeunes Anglaises aux cheveux vénitiens et *la Femme en périssoire*, une jeune baigneuse du grand monde de Paris, célèbre à Trouville, pour sa beauté et sa hardiesse. C'est elle qui, en costume de bain, s'en allait de Trouville au Hâvre, sur une de ces petites barques effilées comme un poisson, tantôt ramant comme avec deux nageoires, tantôt se jetant à la vague pour pousser son bateau. Cette belle jeune fille sur une coquille d'amande, n'est-ce pas aussi intéressant à peindre que Vénus sur sa conque marine ?

Ce n'est pas à dire que la tradition soit proscrite, ni que la peinture ne puisse représenter l'histoire et l'allégorie, à la condition toutefois d'allégoriser en modernes,

que nous sommes, et d'interpréter l'histoire avec un sentiment progressif, et en quelque sorte par une intromission de l'humanité persistante dans ses épisodes variables et temporaires. Les hommes de Corneille et de Shakespeare sont de tous les temps, et peu importe qu'ils s'appellent le Cid ou Hamlet. Quand Rembrandt fait *le Bon Samaritain* du Louvre, il glorifie une vertu éternelle, la charité, l'homme qui secourt son semblable, en Judée ou en Hollande, avant-hier ou aujourd'hui.

Il n'est pas défendu de symboliser le courage, pourvu qu'on ne répète pas Achille, — ni la beauté, pourvu qu'on ne pastiche pas Vénus.

Est-ce que *les Casseurs de pierres* de Courbet ne sont pas une allégorie, l'allégorie du travail rude, improductif, abrutissant. Les allégories antiques stéréotypées aujourd'hui par les faux artistes ont toutes leur origine dans des réalités vivantes, très-significatives alors, mais incompréhensibles maintenant.

Eh bien! *la Femme au perroquet?*

Voici son histoire : Courbet, qui est un grand moraliste, à ce que dit Proudhon, eut l'idée de peindre, une fois, la courtisane fatiguée de volupté et endormie, *lassata viris, nondum satiata;* je cite le latin que je ne comprends pas, mais on assure que c'est d'un auteur très estimé. Une autre femme venait soulever le rideau de la couche parfumée et regarder la belle *lassata.* Ce fut le tableau refusé en 1864, par respect pour les mœurs de Paris.

De cette fille endormie, Courbet avait fait, pour son tableau, une superbe étude d'après nature qu'il a donnée à un ami. En causant devant cette dormeuse, quelqu'un dit : « Ah! si on l'éveillait! si on lui allongeait les jambes et si on lui dressait le bras en l'air, avec une fleur, un oiseau, ce que tu voudras, le charmant tableau que ce serait! » Courbet voit tout de suite sa femme avec un perroquet sur un doigt mignon; il rentre chez lui, la réveille, et la voilà qui rit sous les ailes de l'oiseau frémissant. A quelques matins de là, Courbet lui-même est réveillé par M. le surintendant des Beaux-Arts. Visite bien imprévue! La femme blanche aux cheveux roux et l'oiseau vert s'ébattaient sur le chevalet. Il y a de quoi égayer le triste musée du Luxembourg. Le tableau fut acheté séance tenante, moins cher que *la Vierge* du maréchal Soult.

Et qu'a-t-elle donc, cette irrésistible? Elle est couchée sur le dos, la tête renversée et la chevelure ondoyante. Une lumière directe argente son corps allongé. Le torse est souple et mouvant. Les extrémités sont fines et rosées. Un type charmant et distingué. Un reflet singulier sur une peau mate. Un fond verdâtre, brisé, très-intense. L'ensemble, harmonieux comme une symphonie en la mineur de Beethoven.

Les puritains remarquent, au bord de la couche, une draperie, un jupon, une crinoline peut-être! Mais oui, c'est une femme déshabillée. Courbet ne ferait pas une

femme nue. *La Femme au perroquet* n'est pas une coureuse mythologique qui, sans voile, arrête les satyres au coin des bois de l'Arcadie. C'est une femme moderne, et, si vous voulez, une courtisane ; on dit qu'il y en a plusieurs à Paris. Elle se couche, rideaux fermés, et elle joue avec son oiseau couleur d'herbe fraîche. Les forts esthéticiens de la critique vantent le nu avec raison, disant que le soleil fait bien sur la peau, et qu'Ève est plus belle que toutes les patriciennes de Venise avec leurs costumes de brocart et leurs joailleries. La femme de Courbet n'a point d'ornements superflus, pas la moindre bague aux doigts des pieds, pas un ruban dans les cheveux. Simple nature comme dans le paradis terrestre, mais après avoir dépouillé l'attirail de la civilisation.

Il y a deux grandes médailles à décerner par le vote de tous les artistes exposants. Il paraît certain que Courbet en aura une. Le monde va son train, malgré tout. La malveillance jette des pierres sur les rails du chemin de fer, mais la locomotive passe tout de même, — sauf accident. On a jeté des pierres sur le chemin de Courbet : il est passé — sans accident. « Et même ce sont *les Casseurs de pierres* qui lui ont ouvert la route. »

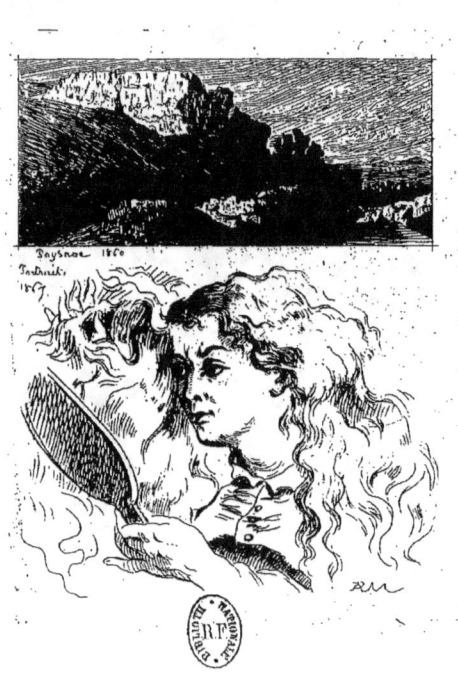

V

Courbet homme politique. — Courbet pendant la Commune, d'après Maxime du Camp. — Un conservateur des Beaux-Arts. — Le déboulonnement de la colonne de la Grande-Armée. — Une lettre de Courbet. — Sa réhabilitation.

i nous avons pour Courbet peintre une admiration profonde, si nous plaçons, malgré ses défaillances, au rang des plus grands artistes de notre siècle, l'auteur de *la Remise des Chevreuils*, nous avouons avec non moins de sincérité que Courbet, philosophe, moraliste et politique, nous semble être un simple idiot. Sur ce terrain, nous nous trouverons d'accord avec un grand nombre.

M. Maxime du Camp, dans son livre les *Con-*

vulsions de Paris, livre qui fait suite à cette œuvre gigantesque et admirable de *Paris*, a donné sur les saturnales immondes et sanglantes de la Commune de précieux éclaircissements. Le courageux et grand écrivain a accompli une tâche saine et utile, qui n'était point sans danger.

Nous lui empruntons sur le rôle joué par Courbet dans cette période des détails curieux et absolument inédits.

On avait longuement préparé les incendies, car on voulait brûler Paris plutôt que de le rendre, ou, pour mieux dire, plutôt que de le restituer. C'était là un fait de sauvage destruction qui devait couronner l'œuvre entreprise. Incendier le « palais des rois » pour empêcher la monarchie d'être jamais restaurée en France peut paraître une niaiserie; mais renverser la colonne élevée sur la place Vendôme à la gloire de la grande armée, afin d'effacer dans la mémoire des hommes tout vestige du premier Empire, c'est vraiment le comble de l'imbécillité. Le matéralisme épais qui obscurcissait l'âme de ces gens-là leur faisait, en quelque sorte, n'attacher d'importance qu'à l'extérieur, à la matérialité même des choses. Ils ont cru naïvement qu'en brûlant les Tuileries, ils détruisaient la royauté, qu'en pillant les églises, ils

anéantissaient la religion, et qu'en renversant la colonne dressée avec les canons d'Austerlitz, ils mettraient à néant la légende impériale ; semblables en cela, comme en tant de choses, aux bonnes femmes fanatiques dont ils se sont tant moqués qui adorent la statue et croient sincèrement voir en elle le Dieu dont elle est la représentation ou l'emblème. Par ce fait, et par bien d'autres encore, les hommes de la Commune n'ont été que des hommes du moyen âge ; renverser une idole dresser une idole ; être iconolâtre, être iconoclaste, ô libres penseurs ! c'est tout un ; c'est croire à l'idole.

La Commune, il est vrai, a jeté bas la colonne de la place Vendôme, mais elle n'a fait que mettre à exécution ce projet formé par le gouvernement de la Défense nationale ; Napoléon III étant vaincu, il fallait renverser Napoléon I^{er} vainqueur, c'était logique. Tout le poids de cette sottise est retombé fort lourdement et très-onéreusement sur Gustave Courbet, qui prétend que l'on a été excessif et qu'il n'a mérité

Ni cet excès d'honneur, ni cette indignité.

Tout mauvais cas est niable, et ce pauvre vaniteux a fait ce qu'il a pu, devant les tribunaux militaires, pour repousser, ou du moins pour atténuer l'accusation qui pesait sur lui. Il a été puni par où il avait péché ; ce n'est point un mauvais homme, c'est un simple imbécile que son intolérable amour-propre a entraîné dans une

voie qui n'était pas là sienne; il s'est cru un homme universel, ce n'était qu'un peintre, tout au plus. Ses œuvres trop louées et trop dénigrées l'avaient fait connaître et lui avaient permis d'acquérir quelque aisance. Son absence radicale d'imagination, l'insurmontable difficulté qu'il éprouvait à *composer* un tableau, l'avaient engagé à créer ce que l'on a nommé le réalisme, c'est-à-dire la représentation exacte des choses de la nature, sans discernement, sans sélection, telles qu'elles s'offrent aux regards.

Thersite et Vénus sont également beaux par cela seuls qu'ils sont; le dos de l'un est égal à la poitrine de l'autre. C'est la théorie des impuissants; on érige ses défauts en système; si les écumoires régnaient, elles marqueraient tout le monde de la petite vérole. On s'éleva contre les prétentions de Courbet; on le combattit, on refusa ses tableaux aux expositions; il cria au martyre, se crut sincèrement persécuté et passa grand homme. On eut tort; il fallait lui laisser le champ ouvert et ne point chercher à neutraliser les manifestations d'un talent plein de lacunes, mais intéressant à bien des égards. Courbet devint une sorte de chef d'école, ou plutôt de chef de secte; bien des non-valeurs se réunirent autour de lui et l'acceptèrent pour un maître. A côté de ces naïfs, dont le rêve était de faire de la peinture sans avoir appris à peindre, vinrent se grouper des farceurs qui aimaient à rire, et pour lesquels Courbet fut un perpétuel objet d'amusement. Flattant la vanité de ce lourd

paysan qui remplaçait l'esprit par la malice, ils le poussèrent à toutes sortes de sornettes, lui persuadèrent qu'il était économiste, moraliste, philosophe, homme politique, l'excitant à parler, buvant « les choppes » qu'il leur offrait pour être mieux écouté, et faisant des gorges chaudes des sottises débitées par ce malheureux dès qu'il avait le dos tourné.

Courbet fut victime de cette « charge » qui se poursuivit pendant des années, que Jules Vallès et quelques autres menaient avec un entrain perfide et qui finit par troubler très-profondément la cervelle de ce pauvre diable. Proud'hon était son compatriote, son pays, comme il disait ; Courbet l'écoutait, bouche béante, le lisait consciencieusement, sans trop le comprendre ; répétait les phrases qu'il avait retenues à côté de ce merveilleux acrobate de la contradiction, ressemblait à un ours qui veut gambader comme un singe. Ses amis criaient : Bravo ! Il acceptait l'éloge sans broncher et se disait : Il est temps de régénérer l'humanité, comme j'ai régénéré la peinture.

De ces fréquentations malsaines, de la petite persécution qu'il avait eu à supporter et qu'il attribuait toujours à la jalousie que son génie inspirait, d'une nature probablement mal équilibrée, naquit en Gustave Courbet une vanité si singulièrement prodigieuse, qu'elle ne peut être que maladive. Ce fait a pu être constaté, il y a longtemps. En 1855, lors de l'Exposition universelle, Cour-

bet, auquel, je crois, on avait fait la sottise de refuser quelques tableaux, ouvrit, je ne sais plus où, une salle particulière dans laquelle il accrocha résolûment toutes les toiles qui encombraient son atelier. Jamais confession psychologique ne fut plus complète; l'homme se révéla tout entier, sans restriction; sauf trois ou quatre tableaux représentant : *les Demoiselles du village, le Retour du marché,* etc., toutes les autres œuvres étaient la reproduction de M. Courbet lui-même ; Courbet saluant, Courbet marchant, Courbet arrêté, Courbet couché, Courbet assis, Courbet mort, Courbet partout, Courbet toujours ; on ne voyait que des Courbet. Je visitais, un jour, cette exposition avec le docteur N..., qui me dit : « Cet homme-là est bien malade. » — Je me récriai et lui fis remarquer deux ou trois morceaux assez bien peints. — « Je ne parle pas de cela, » reprit le docteur, et, se touchant le front du doigt, il ajouta : « Il est très-malade, je le répète, il est atteint de personnalité aiguë ; vous verrez plus tard où ça le mènera. » — Ça l'a mené à la Commune ; le docteur avait raison, et, plus d'une fois, je me suis rappelé son diagnostic.

Bien des gens sérieux, qui avaient intimement connu Courbet, ont dit qu'entre lui et Napoléon Ier, c'était une affaire personnelle ; le peintre estimait que la gloire de l'Empereur nuisait à la sienne, car ses tableaux lui paraissaient supérieurs à des batailles gagnées, au Concordat et au Code civil. Plus d'un de ces fous d'orgueil crut

enfin avoir trouvé son jour pendant la Commune ; Vallès était ainsi : tout autre nom que le sien l'offusquait ; pour lui, pour cette vanité d'autant plus impérieuse qu'elle était peu justifiée, Homère était un « patachon » qu'il serait séant de renvoyer aux Quinze-Vingts, et la réputation de Jésus-Christ lui paraissait surfaite. Ces hommes-là datent toute chose de l'ère qui les a vus naître. Courbet était de très bonne foi lorsqu'il niait tous les artistes passés ; il croyait sincèrement n'avoir eu d'autre maître que la nature et pensait qu'avec lui seul la peinture avait commencé.

Vers la fin du second Empire, un ministre rempli d'excellentes intentions, mais plus empressé qu'il n'aurait fallu et ne connaissant pas le personnage, crut devoir faire nommer Courbet chevalier de la Légion d'honneur. Si on l'eût proclamé grand-croix d'emblée, le maître peintre d'Ornans eût accepté sans hésiter. Mais il trouva plus avantageux pour sa vanité de refuser avec éclat ; il fit « rédiger » une lettre par un écrivain de ses amis, la signa et, à grand fracas, la publia dans les journaux. Il reçut les félicitations des « irréconciliables » et de tous ceux qui avaient sollicité vainement la croix pour leur propre compte. Cet acte de facile héroïsme et de désintéressement déguisé désignait naturellement Courbet à l'attention des hommes du 4 septembre. M. Jules Simon en fit le Président de la Commission des beaux-arts. Ce fut alors qu'il intervint, dès le 14 sep-

tembre, pour demander que la Colonne de la Grande Armée fût transportée hors Paris.

Dans la lettre qu'il écrivit à ce sujet, il se sert d'une expression qui prouve son inconcevable ignorance ; il demande que la colonne soit « déboulonnée, » car il était persuadé qu'elle était toute en bronze, et composée d'assises reliées les unes aux autres par des vis et des écrous. La pétition eut du succès et l'on en parla ; un maire de Paris proposa de fondre la colonne pour en faire des canons, d'autres voulaient en frapper des gros sous. Deux ministres même s'intéressèrent à cette question et convoquèrent un homme compétent pour lui demander son avis. L'avis fut peu favorable; et puis l'on avait d'autres préoccupations ; l'ennemi, avançant à marches forcées, battait l'estrade jusque sous nos murs; était-ce le moment de jeter à ses pieds le monument héroïque qui consacrait nos gloires passées ? On eut honte d'avoir eu cette pensée mauvaise et l'on fit semblant d'oublier la colonne.

Par une de ces contradictions étranges si fréquentes parmi nous, les mêmes hommes qui avaient rêvé de faire disparaître la colonne de la Grande-Armée, s'ingénièrent de toutes sortes de moyens pour protéger l'Arc de Triomphe contre l'atteinte possible des projectiles allemands. Il y eut à cet égard une délibération où le directeur des Beaux-arts, c'est-à-dire Gustave Courbet, fut appelé en consultation. L'avis qu'il émit alors est resté légendaire

et démontre que, malgré ses prétentions à toutes les sciences positives, il possédait un esprit peu pratique. Il avait entendu dire que le fumier amortissait le choc des obus et les empêchait souvent d'éclater. Ce fut un trait de lumière pour cette intelligence encyclopédique et rapide. Il proposa de ramasser, sans délai, tout le fumier que l'on pourrait trouver dans Paris et d'en envelopper l'Arc-de-l'Etoile. On crut à une plaisanterie; il insista et s'estima incompris parce que l'on n'acceptait pas sa motion. C'est à peu près à cela que se borna son rôle pendant la période d'investissement. L'heure n'était point aux beaux-arts; tous les artistes que l'âge ne contraignait point au repos avaient quitté la brosse ou l'ébauchoir et avaient pris le fusil; on ne le vit que trop douloureusement à l'inutile combat de Buzenval, où tomba Henry Regnault.

L'idée émise par Courbet dans le courant de septembre 1870 fut reprise plus tard par la Commune, appuyée par lui, quoiqu'il l'ait nié, et enfin exécutée. Ce ne fut pas un crime, ce ne fut qu'une énorme bêtise, rendue odieuse par la présence de l'ennemi à nos portes. Que Courbet s'y soit associé, il n'en faut douter; il satisfaisait, d'une part, une haine personnelle, et de l'autre il obéissait aux suggestions de son esprit dont l'incurable médiocrité dépassa toute mesure.

Dans une circonstance particulière, il avait montré de quoi il était capable et commis une action qui, d'après

mon humble avis, le rend méprisable à jamais. Je m'explique. Tout ce que l'on peut exiger d'un homme, en dehors des grands principes de morale auxquels nul ne doit jamais faillir, c'est de respecter l'art qu'il professe. Il peut n'avoir ni intelligence, ni instruction, ni esprit, ni politesse, ni urbanité, et rester parfaitement honorable s'il garde haut et intact l'exercice de son métier. Or ce devoir élémentaire, qui constitue sa probité professionnelle, le peintre Courbet y a manqué d'une façon scandaleuse. Pour plaire à un très-riche musulman qui payait ses propres fantaisies au poids de l'or et qui, pendant quelque temps, eut à Paris une certaine notoriété due à ses prodigalités, Courbet, ce même homme dont l'intention pompeusement avouée était de renouveler la peinture française, fit un portrait de femme bien difficile à décrire.

Dans le cabinet de toilette du personnage étranger auquel j'ai fait allusion, on voyait un petit tableau caché sous un voile vert. Lorsque l'on écartait le voile, on demeurait stupéfait d'apercevoir une femme vue de face, extraordinairement émue et convulsée, remarquablement peinte, reproduite *con amore,* ainsi que disent les Italiens, et donnant le dernier mot du réalisme. Mais, par un inconcevable oubli, l'artisan, qui avait copié son modèle sur nature, avait négligé de représenter les pieds, les jambes, les cuisses, le ventre, les hanches, la poitrine, les mains, les bras, les épaules, le cou et la tête. Il est

un mot qui sert à désigner les gens capables de ces sortes d'ordures, dignes d'illustrer les œuvres du marquis de Sade, mais ce mot je ne puis le prononcer devant le lecteur, car il n'est usité qu'en charcuterie.

L'homme qui peut, pour quelques écus, dégrader son métier jusqu'à l'abjection, est capable de tout. Si, malgré son outrecuidante vanité, il a une nature hésitante et timide, il ne s'associera à aucun crime, il répudiera sans effort toute action violente, il déplorera les massacres, il détestera les incendies ; mais que, sans péril immédiat, il trouve à exercer l'activité de sa bêtise en surexcitant les basses passions de la foule et en les satisfaisant, il n'y manquera pas et obtiendra ainsi un renom ridicule dont il ne pourra plus se débarrasser. C'est ce qui est advenu à Gustave Courbet pour avoir aidé au renversement de la colonne, que nous allons raconter.
.

Gustave Courbet ne fit officiellement partie de la Commune que fort tard, après les élections supplémentaires du 16 avril ; jusque-là il s'était contenté de son titre de président de la Commission des beaux-arts : *Sunt verba et voces*. Le 6 avril, il avait convoqué les peintres et les sculpteurs dans l'amphithéâtre de l'École de Médecine et, pour mieux les attirer, il leur avait adressé un appel qui ne manque pas de drôlerie. Il est difficile d'être plus diffus et plus vague. — « Ah ! Paris ! Paris la grande ville, vient de secouer la poussière de toute féoda-

lité. Les Prussiens les plus cruels, les exploiteurs du pauvre étaient à Versailles.... Sa résolution est d'autant plus équitable qu'elle part du peuple. Ses apôtres sont ouvriers, son Christ a été Proudhon... Le peuple héroïque de Paris vaincra les mystagogues et les tourmenteurs de Versailles. Notre ère va commencer; coïncidence curieuse ! C'est dimanche prochain le jour de Pâques ; est-ce ce jour-là que notre résurrection aura lieu ? Adieu le vieux monde et sa diplomatie ! » Tout cela n'était pas bien méchant; mais invoquer le jour de Pâques pour dater « la résurrection du peuple dont Proudhon a été le Christ, » c'est se montrer bien plus mystagogue que ne le furent jamais les membres du gouvernement français réfugié à Versailles. Pendant que Courbet occupait ses loisirs à ces inutilités, la Commune ne perdait pas son temps et, le 12 avril, lâchait un décret ainsi conçu:

« La Commune de Paris, considérant que la colonne impériale de la place Vendôme est un monument de barbarie, un symbole de force brute et de fausse gloire, une affirmation du militarisme, une négation du droit international, une insulte permanente des vainqueurs aux vaincus, un attentat perpétuel à l'un des trois grands principes de la République française, la fraternité, décrète : Article unique. La colonne de la place Vendôme sera démolie. »

Les prophéties s'accomplissaient et la parole du poëte allait recevoir la consécration du fait. En 1848, Victor

Hugo, fatigué d'être le plus grand poëte du siècle et aspirant à descendre au rôle d'homme politique secondaire, avait adressé à la population parisienne une profession de foi qui est devenue célèbre vingt-trois ans après, lorsque la Commune eut réalisé le programme que le candidat flétrissait alors avec une énergique probité : « Deux Républiques, disait-il, sont possibles : — l'une abattra le drapeau tricolore sous le drapeau rouge, fera des gros sous avec la colonne, jettera bas la statue de Napoléon et dressera la statue de Marat... ruinera les riches sans enrichir les pauvres; anéantira le crédit qui est la fortune de tous, et le travail qui est le pain de chacun... remplira les prisons par le soupçon et les videra par le massacre... fera de la France la patrie des ténèbres ; égorgera la liberté, étouffera les arts, décapitera la pensée, niera Dieu... en un mot, fera froidement ce que les hommes de 93 ont fait ardemment; et, après l'horrible dans le grand que nos pères ont vu, nous montrera le monstrueux dans le petit. » Le jour où Victor Hugo a écrit cette page, il a eu certainement une vision de l'avenir ; la Commune que nous avons subie lui est apparue et il a reculé d'horreur.

Le décret rendu contre la colonne produisit peu d'effet dans la population parisienne; on n'y crut pas ; on s'imagina que c'était là une de ces forfanteries tapageuses familières aux gens de la Commune, et l'on ne s'en occupa plus

.

Après avoir décrit avec une minutieuse exactitude les épisodes grotesques et toutes les péripéties qui accompagnèrent le renversement de la colonne de la Grande-Armée, l'historien continue :

Le lendemain 17 mai, l'explosion de la cartoucherie Rapp, fort probablement produite par une imprudence, parut au peuple de Paris un châtiment du renversement de la colonne. La Commune en accusa naturellement « la réaction, » qui cependant n'avait pas besoin de tels moyens pour la vaincre. Les grands combats sous Paris et dans Paris commencèrent bientôt, et l'on ne pensa plus guère à la colonne de la Grande-Armée. On reprochait formellement à Courbet d'en avoir exigé la destruction; le pauvre diable se cachait; vers les premiers jours de juin, il fut arrêté. En voyant entrer les agents dans le refuge qu'il avait choisi, il leur dit avec une ingénuité touchante, à force de bêtise : « Je ne suis pas Courbet, vous vous trompez, ce n'est pas moi. » S'il eût été capable d'avoir lu Molière, on pourrait croire qu'il voulait jouer une scène de Pourceaugnac :

— *L'exempt.* Ouais! voilà un visage qui ressemble bien à celui que l'on m'a dépeint.

— M. de Pourceaugnac. Ce n'est pas moi, je vous assure.

Il ne se sentait pas tranquille, le malheureux réaliste, et disait : « A cause de ma célébrité, ils ne me fusilleront pas. » On n'y pensait guère.

Réuni aux accusés qui avaient été membres de la Commune, il comparut devant le troisième conseil de guerre. Il y fut misérable : « Cette colonne, dit-il, était une faible représentation de la colonne Trajane dans des proportions mal combinées. Il n'y a pas de perspective, ce sont des bonshommes qui ont sept têtes et demie, toujours la même, à quelque hauteur que ce soit. Ce sont des bonshommes de pain d'épice; et j'étais honteux que l'on montrât cela comme une œuvre d'art. » Le président lui dit : « Alors c'est un zèle artistique qui vous poussait? » Et Courbet répondit : « Tout simplement! » Ce « tout simplement » est le pendant du portrait de femme dont j'ai parlé; on doit répondre l'un, lorsque l'on a peint l'autre. Cette absence complète de dignité fit impression sur le tribunal, qui comprit qu'un tel homme était peu dangereux. Courbet fut condamné à six mois de prison, c'était tout ce qu'il méritait; mais il eut à rembourser les frais de reconstruction de la colonne, telle qu'elle était à la veille de sa chute, et ça ne lui a pas été agréable, car « la note » s'est élevée à près de 400,000 fr. C'est avoir payé cher le plaisir de faire une niche à l'histoire de France.

M. Maxime du Camp juge Courbet, artiste et membre de la Commune, avec une égale sévérité. Nous trouvons l'historien et surtout le critique excessif dans ses appréciations, et l'infortuné peintre d'Ornans, dans ces jours néfastes, nous inspire plus de commisération que d'horreur. Les débats sur cet incident seront clos lorsque nous aurons reproduit la singulière lettre que nous adressait Gustave Courbet lui-même, il y a environ deux ans, après la lecture d'un article que nous lui avions consacré.

C'est un document fort curieux, qui tendrait à décharger le grand peintre de la terrible initiative qui lui a été imputée, la destruction de la colonne Vendôme.

A M. le comte d'Ideville, à Boulogne-sur-Seine.
De la Tour-de-Peilz (Suisse), 29 août 1876.

Monsieur,

Dans un article très-flatteur pour moi et fort bien écrit, contenant même quelques appréciations fort

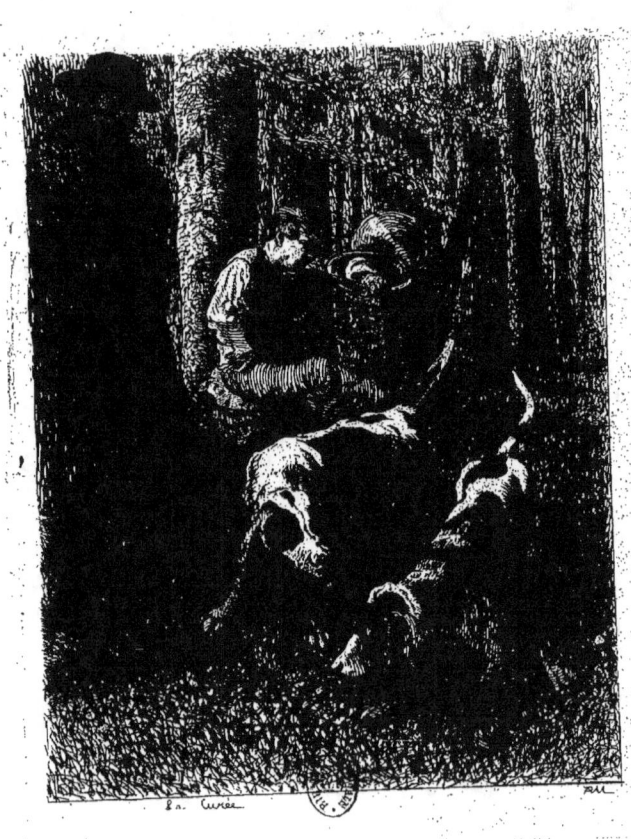

La Curée

justes, il se trouve une erreur excessivement grave ; c'est le passage relatif au *déboulonnage de la colonne Vendôme*. Contrairement à l'idée que vous émettez, j'ai été le seul homme qui ait essayé de la conserver et d'empêcher son renversement ; et c'était pour remplir la mission qui m'avait été confiée de président des Arts à Paris, et partant de *conservateur*.

A la première séance, qui eut lieu à l'École de médecine, où se trouvaient réunis les artistes de Paris et où ils me confièrent cette mission, qui fut, par parenthèse, ratifiée par le gouvernement du 4 Septembre, je fus chargé de présider cette Assemblée (*sic*) qui proposa à l'unanimité moins une voix (huit cents personnes étaient présentes), de renverser la colonne de la Grande-Armée.

En conséquence, je dus prendre la parole en dernier lieu pour expliquer que mon rôle de conservateur des Arts ne comportait aucunement la destruction d'aucun monument dans Paris ; que, d'un autre côté, il était en ce cas facile, en vertu d'une esthétique quelconque, de renverser tout ce qu'il y avait. Je dus proposer un amendement qui consistait à transporter la colonne aux Invalides en la *déboulonnant* avec soin. Cette proposition fut acceptée par acclamation. On me chargea de faire une pétition au gouvernement de la Défense nationale, qui ne répondit *rien*. Une autre proposition semblable, mais pour la *destruction brutale* du monument, proposition

signée par MM. Jules Ferry (*ici un mot rayé* [1]) et autres, avait précédé la mienne. On voulut me faire signer cette dernière, et je refusai, déclarant que j'étais chargé par les artistes d'en faire une autre. Je parlai également de mettre au pied de la colonne un grand livre où seraient venus poser leurs noms les citoyens, comme on avait fait, place de la Concorde, devant la statue de la ville de Strasbourg. Il ne fut pas donné suite à cette motion.

Poursuivant ce rôle pendant la Commune, j'ai sauvé, à mes risques et périls, les articles (*sic*) et objets d'art appartenant à M. Thiers, qui bombardait à ce moment la ville de Paris. M. Barthélemy Saint-Hilaire m'avait fait *une demande* en ce sens. Depuis les événements, je n'ai cessé de protester, par la voix de mon avoué, de mon avocat, M° Lachaud, de toutes les personnes qui ont quelque souci de la vérité, contre une accusation fausse, dont vous-même, innocemment, j'aime à le croire, vous vous

1. Le journal *le Figaro*, qui a reproduit une partie de la présente lettre, suppose que le nom effacé ici pourrait bien être celui du docteur Robinet. Un fait connu de nous confirmerait assez cette assertion du *Figaro* : pendant le siége, ce même docteur Robinet vint faire composer et tirer à l'imprimerie de notre *Gazette* des pétitions ayant pour but la destruction de la colonne Vendôme, mais cependant avec cette atténuation qu'il voulait transformer en canons le bronze qui recouvre le monument. (Note de la *Gazette anecdotique* rédigée par M. d'Heilly, n° 18, septembre 1876.

êtes fait l'écho. Trois procès ont déjà eu lieu à ce sujet, dont un encore pendant. La question porte sur la part de frais de reconstruction qu'il me faudra payer, en un mot, sur la part de responsabilité qui me reviendra si le gouvernement, par ses agissements, s'obstine à rejeter sur moi l'accusation entière. Il n'y eut d'autre décret contre la colonne que celui voté par la Commune *onze jours avant les élections qui m'ont nommé membre de la Commune.*

Lorsqu'il a fallu mettre à exécution ce projet, je faisais déjà partie de la minorité, et, quoique séparé de cette Chambre (*sic*), je m'y transportai, à la nouvelle de cette décision, comme conservateur des Beaux-Arts. J'expliquai mes idées à ce sujet, mais je dus m'incliner devant la résolution prise par la majorité. Je demandai, comme pis-aller, de conserver au moins les bas-reliefs traitant des guerres de la République et du Consulat. On ne voulut rien entendre. Mon devoir accompli, il ne me restait plus qu'à me retirer. Voilà mon rôle dans cette affaire.

A vous, monsieur, de faire votre devoir et de rectifier une allégation qui détruit pour l'histoire toutes les tentatives faites pour rétablir la vérité. Elle ne peut se faire qu'en publiant les faits tels qu'ils sont et tels que je vous les donne; vous aurez non-seulement rendu hommage à la vérité, mais vous aurez servi à *ma réhabilitation.*

Voici quelques renseignements sur mon ami Trapa-

doux : c'était un homme très-studieux, un esprit distingué et versé dans les études philosophiques. Il se présenta à moi ainsi qu'à Champfleury et à Baudelaire, avec un livre qu'il avait écrit sur la vie de saint Jean-de-Dieu. Il venait de Lyon, où il était né. Il changea de principes dans notre fréquentation, et devint réaliste (quoique vous disiez que cette manière d'être soit inconsciente chez moi) et romantique par son passé et d'autres fréquentations. Il croyait que l'ascétisme est une ivresse et est utile à la conception. Il écrivit plusieurs articles d'art très-remarquables sur la peinture, la sculpture et la musique; il traita également de la littérature; il étudia tout spécialement la peinture, fit dans ce but des voyages en Belgique. Il écrivit des correspondances pour les journaux, et revint à Paris, où il mourut dans la misère, il y a huit ou neuf ans. C'était une nature originale, excentrique même, se livrant à des exercices extraordinaires, croyant par là augmenter et les forces du corps et celles de l'intelligence; au demeurant un homme honnête, dévoué. Il était connu de tout le monde artistique de Paris, et avait donné dans la bohême de Murger; un homme dans le type de Gérard de Nerval, Privat d'Anglemont, Poterel et autres.

J'ai l'honneur d'être, monsieur, votre dévoué serviteur, avec la confiance que j'ai dans votre sincérité.

Signé: Gustave Courbet.

VI

Portraits de Courbet par Proudhon et Théophile Silvestre. — Courbet à la brasserie. — La complainte de Carjat. — L'Occidentale de Th. de Banville.

Nous avons reproduit les jugements émis par nos grands critiques sur les œuvres de Gustave Courbet. L'œuvre, aussi bien que la vie de l'homme, est aujourd'hui connue, et cette personnalité très-puissante, en dépit des injures et d'un mépris beaucoup plus affecté que réel, apparaîtra tout entière, et sous son véritable jour, lorsque nous aurons complété cette étude par deux portraits de Courbet tracés, l'un par Proudhon, l'autre par Théophile Silvestre.

Courbet est un véritable artiste de génie, de mœurs, de tempérament et, comme tel, il a ses prétentions, ses préjugés, ses erreurs. Tout d'abord, il se croit, à l'exemple de ses confrères, un homme universel. Il faut en rabattre. Doué d'une vigoureuse et compréhensible intelligence, il a de l'esprit autant qu'homme du monde; malgré cela, il n'est que peintre; il ne sait ni parler, ni écrire; les études classiques ont laissé peu de traces chez lui. Taillé en Hercule, la plume pèse à sa main comme une barre de fer à celle d'un enfant. Quoiqu'il parle beaucoup de séries, il ne pense que par pensées détachées; il a des impressions isolées, plus ou moins vraies, quelquefois heureuses, souvent sophistiques. Il paraît incapable de construire ses pensées : en cela encore il est purement artiste. Dans ses générations irréfléchies, il croit que tout est changeant, la morale comme l'art; que la justice, le droit, les principes sociaux sont arbitraires comme ceux de la peinture, et que lui, libre de peindre ce qu'il veut, l'est également de suivre les coutumes, de s'affranchir des institutions : en quoi il se montre aussi peu avancé que le dernier des artistes.... On peut définir Courbet : une grande intelligence dont toutes les facultés sont concentrées dans une seule.

(Proudhon, *Du Principe de l'art*.)

Théophile Silvestre, dans son *Histoire des*

artistes vivants, dépeint ainsi le maître peintre d'Ornans en 1858.

Courbet est un très-beau et très-grand jeune homme. Sa remarquable figure semble choisie et moulée sur un bas-relief assyrien. Ses yeux noirs, brillants, mollement fendus et bordés de cils longs et soyeux, ont le rayonnement tranquille et doux des regards de l'antilope. La moustache, à peine indiquée, sous le nez aquilin, insensiblement arqué, rejoint avec légèreté la barbe déployée en éventail, et laisse voir des lèvres épaisses, sensuelles, d'un dessin vague, froissé, et des dents maladives; la peau est délicate, fine comme le satin et d'un ton brun olivâtre, changeant et nerveux; le crâne, de forme conique, et les pommettes saillantes, marquent l'obstination; les narines vivement agitées, semblent trahir la passion. Courbet est pourtant une nature tiède, incrédule, à l'abri des folies morales et des grandes choses de l'imagination. Il n'a de violent que l'amour-propre : l'âme de Narcisse s'est arrêtée en lui dans sa dernière migration à travers les âges; mais, bien qu'il se soit toujours peint avec volupté, il ne se pâme réellement que devant son talent. Personne n'est capable de lui faire la dixième partie des compliments qu'il s'adresse à lui-même, du matin au soir, d'un cœur religieux et naïf.... Sa vanité, dont on a voulu lui faire un crime, est du moins naïve et courageuse; celle de beaucoup d'autres

est dissimulée, pleine de venin, de rancune et d'intrigues.

Courbet homme de la brasserie, désireux et chercheur infatigable non point de l'idéal mais de la meilleure des bières, devait nécessairement inspirer une complainte. Son ami, le dessinateur Carjat, lui a consacré une longue poésie qui ne manque pas de caractère et que nous reproduisons intégralement. — A propos de la passion du maître peintre pour l'extrait du houblon, on nous contait récemment que les vrais amateurs de bière ne reculaient devant rien pour satisfaire leur goût dominant. C'est ainsi que Courbet et ses amis, vaguant de café en brasserie, de crèmerie en cabaret, à la conquête du meilleur breuvage, s'arrêtaient et fixaient leurs pénates là où la bière était la plus savoureuse. Un beau jour Courbet émigra donc dans un petit bouge, près de la Porte Saint-Martin, où il avait découvert une bière merveilleuse. Son fidèle cénacle

l'y suivit; là se tenaient ses assises et, malgré la distance, malgré la *bourgeoiserie* du quartier, l'endroit devint un rendez-vous célèbre jusqu'au jour où un artiste, disciple de Courbet et de Cambrinus, eut signalé une cave supérieure sur les hauteurs de Montmartre ou dans les parages du Luxembourg.

I

Large d'épaules, bien planté
Sur des jarrets aux nerfs d'athlète,
Sa blouse au dos, quand vient l'été,
Il part, emportant sa palette.

La pipe aux dents, bâton en main,
Ventre en avant, solide, il passe
Ecrasant l'herbe du chemin :
Son œil fauve embrasse l'espace!

Il interroge les grands bois,
Les hauts rochers, les vastes plaines,
Les ruisseaux, les fleuves, et, parfois,
La mer aux ondes souveraines.

Il suit les paysans madrés
S'en allant gaillards à la Foire,
Et guette au retour les Curés
Qui vont titubant après boire.

Il voit aux lointains horizons
Le soleil rouge qui rend l'âme,
Brûlant les vitres des maisons
Des derniers rayons de sa flamme.

Quand le ciel d'ombre s'est teinté,
Aux longs soirs de la canicule,
Il fouille avec avidité
Les profondeurs du crépuscule.

La nuit venue, il cherche encor
Dans les taillis et sur la lande,
Si quelque coq aux plumes d'or
Ne flâne pas en contrebande.

Lorsque dans l'éther constellé
Monte en riant la ronde lune,
Sur le chemin clair et sablé
Grandit soudain son ombre brune :

Pareille aux vieux profils sculptés
Des rois de Ninive l'ancienne,
Avec lui marche à ses côtés
Sa silhouette assyrienne.

Il regagne le vieil Ornans
Et s'enfonce dans la ruelle
Où, loin des amateurs gênants,
L'attend la soupe paternelle.

II

Après une nuit de repos,
Aux bruits de la ferme il s'éveille,
Étirant ses membres dispos,
Souriant à l'aube vermeille.

Dans la miche de frais pain bis
Il se taille une large croûte,
Boit un coup de vin du pays,
Puis, gaîment se remet en route.

Il s'enfonce dans la forêt
Pleine des senteurs matinales,
En chantant le Rossignolet,
L'air doux aux notes pastorales.

Il improvise des chansons
Qu'envîrait Dupont, son poëte!
La rime est nulle, mais les sons
Ravissent le cœur et la tête.

Actéon comique et nouveau,
Caché sous les touffes ombreuses,
Il admire, au bord du ruisseau,
La croupe ferme des Baigneuses.

Il assiste aux duels furieux
Des Cerfs en rut *dans les clairières,*
Et sur le chemin soleilleux,
Dit bonjour aux Casseurs de pierres.

Plus loin, il salue en passant
Les Demoiselles de Village,
Qui déplorent, en rougissant,
Sa sainte horreur du mariage.

Jeune, il marche ainsi tous les jours,
D'un pied sûr battant la campagne,
Chantant, fumant, peignant toujours,
En France, en Flandre, en Allemagne !...

III

Ceci c'est l'homme et l'homme entier,
L'homme absolu dans ses idées,
Qui suit droit son rude sentier
Devant les foules attardées.

L'art, pour lui, c'est la vérité
Se dressant du puits toute nue,
La naïve sincérité
Que les maîtres seuls ont connue.

Pendant vingt ans, il a servi
De tête de Turc aux critiques;
Plus d'un roquet l'a poursuivi
De ses aboîments esthétiques ;

Mais, plein de séve et d'âpreté,
Amoureux de la créature,
Dans sa saine brutalité,
Il reproduisait la Nature.

Après Carjat, admirateur enthousiaste, voici le poëte Th. de Banville qui, dans la croisade contre le réalisme et les doctrines de Courbet, vint guerroyer de son côté !

Nous reproduisons, à titre de curiosité littéraire, l'*Occidentale Sixième*, tirée des *Odes funambulesques*, fantaisies poétiques du premier et du plus grand de nos parnassiens. Elle est datée de 1855.

BONJOUR, MONSIEUR COURBET !

Octobre 1855

*En octobre dernier, j'errais dans la campagne
Jugez l'impression que je dus en avoir :
Telle qu'une négresse âgée avec son pagne,
Ce jour-là, la nature était horrible à voir.*

*Vainement fleurissaient le myrte et l'hyacinthe ;
Car au ciel, écrasant les astres rabougris,
Le profil de Grassot et le nez d'Hyacinthe
Se dessinaient partout dans les nuages gris.*

*Des bâillements affreux défiguraient les antres,
Et les saules montraient, pareils à des tritons,
Tant de gibbosités, de goîtres et de ventres,
Que je les prenais tous pour d'anciens barytons.*

*Les fleurs de la prairie, espoir des herboristes !
— Car ce siècle sans foi ne veut plus qu'acheter, —
Semblables aux tableaux des gens trop coloristes,
Arboraient des tons crus de pains à cacheter.*

Et, comme un paysage arrangé pour des Kurdes,
Les ormes se montraient en bonnets d'hospodar;
C'étaient dans les ruisseaux des murmures absurdes,
Et l'on eût dit les rocs esquissés par Nadar!

Moi, saisi de douleur, je m'écriai : « Cybèle !
« *Ouvrière qui fais la farine et le vin !*
« *Toi que j'ai vue hier si puissante et si belle,*
« *Qui t'a tordue ainsi, nourrice au flanc divin ? »*

Et je disais : « O nuit qui rafraîchis les ondes,
« *Aurores, clairs rayons, astres purs dont le cours*
« *Vivifiait son cœur et ses lèvres fécondes,*
« *Etoiles et soleils, venez à mon secours ! »*

La déesse entendant que je criais à l'aide,
Fut touchée, et voici comme elle me parla.
« *Ami, si tu me vois à ce point triste et laide,*
« *C'est que monsieur Courbet vient de passer par-là ! »*

Et le sombre feuillage, évidé comme un cintre,
Les gazons, le rameau qu'un fruit pansu courbait,
Chantaient: « Bonjour, M. Courbet, le maître peintre!
 Monsieur Courbet, salut ! Bonjour, M. Courbet !

Et les saules bossus, plus mornes et plus graves
Que feu les écrivains du Journal de Trévoux,
Chantaient en chœur avec des gestes de burgraves :
« *Bonjour, M. Courbet ! Comment vous portez-vous ? »*

Une voix au lointain, de joie et d'orgueil pleine,
Faisait pleurer le cerf, ce paisible animal,
Et répondait, mêlée aux brises de la plaine :
« Merci ! Bien le bonjour, cela ne va pas mal...

Tournant de ce côté mes yeux, — en diligence,
Je vis à l'horizon ce groupe essentiel :
Courbet qui remontait dans une diligence,
Et sa barbe pointue escaladant le ciel !

De mes odes plus tard ayant grossi les listes
Et sur nos Hélicons vivant en Zingaro,
J'ai composé ces vers, assez peu réalistes,
Pour un petit journal appelé Figaro.

Retiré en Suisse, à la Tour-de-Peiltz, Courbet s'occupait peu de politique. A la suite d'un jugement rendu en avril 1877, il avait été condamné à rembourser à l'Etat, la somme de 323,091 francs, pour les frais occasionnés par le rétablissement de la colonne Vendôme. Une transaction assez bizarre intervint entre le

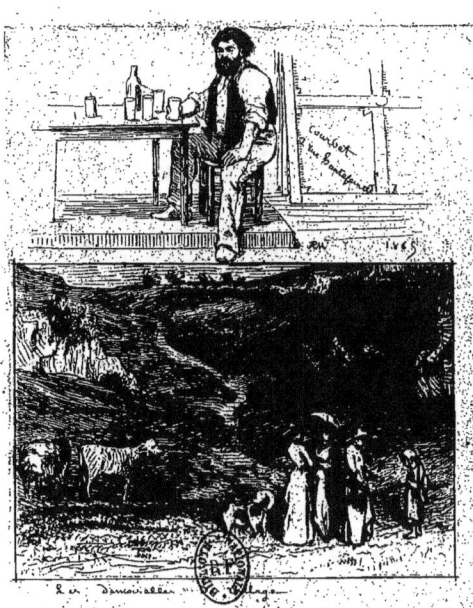

gouvernement et l'artiste, qui fut autorisé à rentrer en France sans être inquiété pour son amende, à la condition de payer jusqu'à, l'acquittement intégral, une somme annuelle de dix mille francs.

Courbet est mort à la Tour-de-Peiltz, entouré de quelques amis, le 7 janvier 1878.

VII

Vue d'ensemble. — Les réformateurs en peinture. — Ingres et Delacroix. — Apparition de Courbet. — Scandale de ses débuts. — Portée de ses doctrines. — Etait-ce un révolutionnaire en matière d'art ? — Courbet et E. Manet. — L'école des impressionnistes. — Dernier coup d'œil jeté sur l'œuvre du maître d'Ornans. — Le jugement de la postérité.

 A mort de Courbet nous permet de planer au-dessus des misères de son existence. Après avoir reproduit les jugements de ses amis et de ses détracteurs, voyons-le tel qu'il était et non tel que l'avait fait l'entourage auquel l'avait si malheureusement livré sa faiblesse naturelle et sa naïve présomption. Laissons de côté l'œuvre picturale gâtée par le système et le parti pris ; méprisons les visées grotesques d'une politique dévoyée et ne cherchons dans cette

figure que la dominante, c'est-à-dire l'artiste de tempérament, l'ouvrier de premier jet, le novateur convaincu, qui, après s'être fortement trempé dans la tradition et les salutaires études, n'aspirait comme il l'a dit lui-même et comme il l'a si bien justifié, qu'à *faire de l'art vivant*.

C'est là tout ce que nous entendons retenir de sa profession de foi. Ceux qui ont perdu Courbet, en art comme en politique, ce sont les conseillers qu'il nous serait trop facile de désigner et qu'on trouve, au moins en partie, dans son tableau *l'Atelier du peintre*. — Ce sont eux qui lui soufflèrent une esthétique puisée aux sources d'un socialisme doctrinaire dont il ne parvint jamais à se débarrasser. En dehors de ces influences pernicieuses, le maître d'Ornans est demeuré un interprète merveilleux de la nature. Une intuition de paysan contemplateur, un génie d'artiste primesautier, un esprit d'observation exercé par le travail et une incroyable exactitude de main, voilà **Courbet** !

Notre peintre procède toujours d'égale façon et n'est jamais inférieur à lui-même. La fougue de sa brosse, sa couleur sobre et chaude, son dessin savant et ferme, ne subissent pas de modifications. Seuls, ses sujets changent et plaisent plus ou moins. Quant à lui, il reste immuable.

Thoré, son éminent critique, qui avait trop le fanatisme de l'art pour rester toujours impartial, est-il plus dans le vrai en critiquant *la Famille de Proudhon* qu'en se pâmant d'admiration devant *la Remise des chevreuils?* Nous ne le pensons pas. Certes, nous reconnaissons que, généralement, le second de ses tableaux sera préféré au premier, mais à qui la faute? Une famille de chevreuils surprise dans l'épaisseur d'un bois, nous émeut et nous charme sans doute plus profondément qu'une famille de philosophe prenant bourgeoisement le frais sur le devant de sa porte et détachée en gris sale sur le fond d'un mur de jardin banal; mais l'une est-elle plus exacte que l'autre, et la scène de la

rue d'Enfer accuse-t-elle quelque défaillance du maître? Non, cent fois non. L'impression donnée est aussi juste que le ton dans ces deux toiles si complétement dissemblables. Seulement, l'une est sympathique, vive, chatoyante, joyeuse comme la vie animale rendue avec son inconscience native et placée dans un milieu de végétation luxuriante; l'autre est grise, triste, assombrie par le combat de la vie et la responsabilité qui pèse sur le front d'un terrible remueur d'idées.

Si nous avons pris cet exemple, c'est qu'il nous paraît le plus saisissant. Toutefois, à y regarder de près, ce que nous avons dit s'applique à l'œuvre entière. *Le Rut des Cerfs,* ce chef-d'œuvre d'un naturalisme audacieux, imprégné de la saine poésie qui s'échappe des halliers fécondés, n'est pas autrement peint que *la Baigneuse* aux reins capitonnés ou que *les Casseurs de pierres,* ce poëme de résignation douce, où, comme le disait Courbet lui-même, il avait *sans*

le vouloir, rien qu'en accusant une injustice, soulevé la question sociale.

Ils sont rares les artistes qui peuvent ainsi, sans préparation, à l'improviste, aborder tous les sujets, traiter tous les genres, reproduire sans distinction les spectacles multiples déroulés sous nos yeux avec cette puissance d'interprétation et cette infaillibilité de main. Assez longtemps on avait enfermé la nature dans un corset. La grande et solennelle école de l'allégorie mythologique, religieuse, historique, n'avait plus sa raison d'être dans une société qui ne croit ni à l'Olympe, ni à Dieu, ni aux rois, hélas ! et la petite école de la fantaisie galante et sensuelle, comme celle du *genre* appropriée aux mœurs et au mobilier n'attirera jamais que les petits esprits. L'art, suivant sa loi, obéissant au courant du jour, devait fatalement se démocratiser.

Etait-ce la première fois du reste, que l'art descendait ainsi des régions sereines pour *s'hu-*

maniser ? Non pas, et déjà de timides essais avaient été tentés par des maîtres hors ligne comme Gaudenzio Ferrari, le peintre piémontais, le Bassan, Holbein et Rembrandt, par toute l'École hollandaise, et les grands coloristes de l'Espagne ; par Valentin et Chardin en France. Toutefois les efforts de ces artistes pour ramener l'art à la nature n'avaient été que relatifs et ne dépassaient pas les limites d'un genre tout personnel. C'était comme une fable de La Fontaine à côté d'une tragédie de Racine ou d'une oraison funèbre de Bossuet, comme un drame de Diderot tapi sous l'Encyclopédie. La préoccupation du style au xviie siècle, celle du philosophisme au xviiie primaient tout, et l'art au xixe, les pieds encore dans le sang versé par la Révolution et le premier Empire, ne se dégageait qu'avec peine des langes où l'avaient garrotté ses devanciers. Aux classiques cependant succédèrent bientôt les romantiques qui élargirent l'horizon, mais qui, par leurs excès mêmes, devaient amener u

réaction. Elle se produisit, et Courbet, en peinture, en fut le grand initiateur. Il avait à lutter à la fois, quand il apparut, contre le spiritualisme dont Ingres était le chef incontesté et le romantisme triomphant qui arborait la flamboyante bannière d'Eugène Delacroix. A côté du magicien de la couleur, marchait un brillant étatmajor, composé de Decamps, Théodore Rousseau, Jules Dupré, Diaz et Rosa Bonheur. Courbet n'hésita pas un instant. Après avoir étudié les anciens, il sonda ses reins et se sentit la force d'entrer en lice. Ses débuts, *l'Après-Dînée d Ornans,* furent un scandale, et l'année suivante, *l'Enterrement à Ornans,* une épopée rustique déroulée comme la frise d'un bas-relief colossal, provoqua des rires fous parmi les imbéciles et tous les moutons de Panurge de la basse bourgeoisie et de la haute finance. C'était à qui s'ébrouerait le plus bruyamment devant cette peinture aussi sincère d'expression, qu'éclatante de couleur. Quelques critiques firent grâce au

chœur des femmes éplorées, à la petite fille aux joues marbrées par les larmes, et ce fut tout. Ce jour-là, Courbet était sacré grand peintre par le mépris public ! Quel novateur ne passe pas sous ces fourches caudines ! Delacroix y ensanglanta son front radieux; Rousseau fut longtemps consigné à la porte des Expositions et aujourd'hui encore, Manet est en quarantaine.

A ces manifestations excessives d'un artiste qui ne voulait pas attendre, succédèrent *les Casseurs de pierres*, *les Demoiselles de village*, le portrait de *l'Homme à la pipe* et force fut bien, même aux plus endurcis, de reconnaître que ce sauvage ivre, ce paysan puant l'étable, avait une certaine valeur. Bientôt on compta avec lui. Sans même se préoccuper de ce retour de l'opinion, Courbet, avec une impassible sérénité, poursuivait son œuvre simultanée d'innovation et de reconstruction. Il produisait sans cesse avec cette heureuse fécondité qui est le propre du génie, et s'il n'a pas vaincu ces maîtres

illustres, Ingres et Delacroix, que leur haute personnalité mettait à l'abri de toute atteinte, il n'en a pas moins ébréché leurs doctrines, ruiné leurs écoles et l'armée révolutionnaire qu'il a recrutée, s'est déjà emparée de plus d'une citadelle.

Il y a plus, pour la premiere fois peut-être, la peinture a donné l'impulsion à la littérature. Autrefois, c'était celle-ci qui allait de l'avant et les peintres qui marchaient à sa remorque. J.-J. Rousseau avait influencé la peinture au xviii° siècle et Victor Hugo au commencement du xix°. Aujourd'hui c'est le contraire, et on peut dire que Courbet a inspiré l'école d'où sont sortis MM. de Goncourt, Daudet et Zola.

Et pourtant, à le bien juger, était-il vraiment un révolutionnaire, cet artiste exceptionnel qui avait rompu avec les traditions d'une façon si éclatante? Selon nous, tout au moins en matière d'art, Courbet n'était rien moins qu'un radical.

Sa réforme ne porta guère que sur le choix des sujets qu'il admettait indistinctement aux

honneurs de sa brosse égalitaire. Toutefois, la convention domine encore dans sa manière, dans ses procédés d'exécution, en dépit de brutalités voulues, de négligences savamment calculées.

A vrai dire, Courbet ne peignait guère autrement qu'*Ils* ne peignaient, *Eux, les Autres*, ces membres de l'Institut, cible de ses plus mordants sarcasmes. Sans doute, il avait la facture plus large, l'œil plus sûr, la main plus rapide, c'était un don chez lui; mais son pinceau se complaisait, comme celui de ses confrères, dans ces demi-teintes, ces transparences de ton, ces jeux de lumière, ces glacis, ces empâtements lumineux, ces caresses du clair-obscur qui accusent le modelé, toutes ces habiletés, voire ces supercheries qui trahissent un pinceau savant et supposent l'éducation préalable d'un public d'élite. En effet combien ne savent voir un tableau que d'après les règles imposées par l'usage, l'assentiment général, la routine des habitudes

prises, habitudes d'autant plus difficiles à déraciner qu'elles sont en nous à l'état ancestral et héréditaire. Le jour où un homme du monde et un paysan ignorant verront un tableau des mêmes yeux et confondront leur admiration devant la nature peinte, comme devant la nature vraie, ce jour-là, l'art absolument sincère sera fondé! Combien nous sommes loin de ce jour et, d'ailleurs, devons-nous le désirer?

Lorsqu'on rapprocha Courbet et Manet qu'on a parfois maladroitement comparés l'un à l'autre, on s'aperçoit vite qu'un abîme les sépare. L'un, Courbet, paysan madré, est un tempérament robuste, un croyant d'une bonne foi relative, un artiste disposant de facultés exceptionnelles, merveilleuses, dont il use avec une incontestable habileté. Sa peinture se porte bien; elle a quelque chose de rabelaisien qui indique la vigueur débordante; mais que de concessions, au goût du jour, finement dissimulées sous des airs de provocation présomptueuse!

M. Manet, au contraire, un Parisien affiné, a le tempérament des villes. Sa foi est ardente, sa conviction va jusqu'à l'entêtement. Ses moyens sont plus simples que ceux de Courbet, il semble vouloir les restreindre encore, tant il se défie des pentes où entraîne la dangereuse facilité. Sa peinture est maladive, souffreteuse ; elle trahit la réprobation qui la frappe injustement et s'étale sans orgueil comme sans fausse modestie, avec une entière ingénuité.

Si chef d'école que l'on soit, on procède toujours de quelqu'un. Toutes proportions gardées, le peintre de *la Baigneuse* rappelle les grands Flamands : Rubens, Jordaens, et l'auteur du *Bon Bock*, Vélasquez et Goya.

La différence entre Courbet et M. Manet éclate surtout dans l'exécution. Courbet est un naturaliste pour qui tout est bon, aussi bien le lion que le porc, l'aigle que le chat-huant ; mais, pour lustrer leur poil ou polir leurs plumes, il aura recours à toutes les recherches du trompe-l'œil.

Ses figures présenteront une silhouette arrêtée, ses arbres des masses harmonieuses, et la lumière n'entrera dans ses tableaux qu'à la condition de n'y point produire de discordance. M. Manet qui, malheureusement, n'aura jamais la souplesse d'exécution du père des *Casseurs de pierres* est, il faut le dire, autrement naïf et plus sérieusement sincère. Si tout lui est bon, s'il fait aussi, indistinctement, tout ce qu'il voit, il le fait bien tel qu'il le voit, tel que nous le voyons tous dans la nature et ne savons plus le voir sur une toile. Celui-là ne connaît ni la flatterie, ni les compromis : il ne posera pas ses figures sur un fond propre à les faire ressortir, il les fera tourner en plein air, et, si la ligne lui échappe dans ces rondeurs baignées de jour, tant pis pour la ligne : on ne saurait marquer ce qui n'existe pas. Les personnages sont arrêtés, saisis dans leur mouvement et doivent, comme dans l'objectif du photographe, refléter une impression instantanée. Quant à ses tons, il ne les fondra

qu'autant que l'exigera la lumière qui se plaît aux contrastes brusques, manque de ménagements et procède dans la nature par taches plus que par demi-teintes.

On le voit, c'est le renversement de toutes nos illusions picturales, une optique nouvelle appliquée à l'examen d'une toile, et nos yeux, qui ont pris l'habitude du faux, ne se remettront pas de longtemps de la surprise. C'est qu'en effet il est besoin de faire appel à la raison, de tout oublier, de comparer longtemps, d'observer beaucoup pour se rendre compte du sérieux de la tentative hardie de M. Manet; mais, on ne saurait trop tôt le reconnaître, il faut compter avec ce révolutionnaire, et déjà celui qu'on a pu appeler l'Attila de la peinture traîne à sa suite une telle armée de barbares envahisseurs, que force sera de lui faire place.

Ce qui le prouve, c'est que, parmi les maîtres incontestés de l'art contemporain, il en est qui ont compris la doctrine nouvelle et en tirent

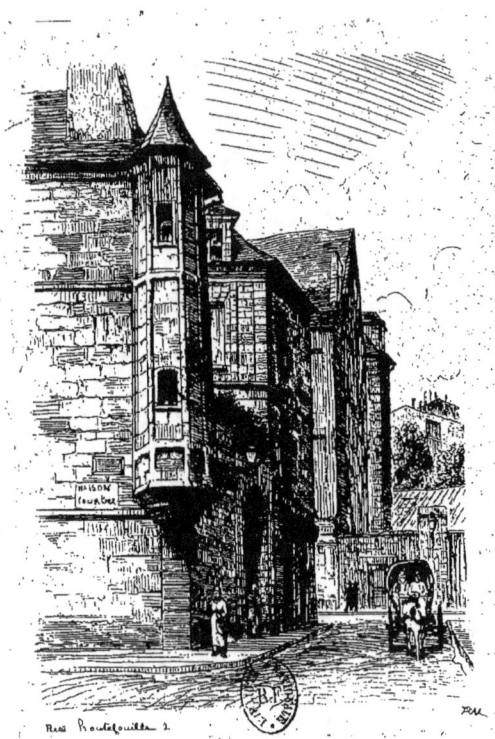

même un parti d'autant plus heureux, qu'ils atténuent la transition et savent, tout en conservant leur individualité, accentuer leurs effets. Ceux-là sont les éclectiques, les malins rompus à tous les tours de force. Baudry dans ses derniers portraits, Henner dans son *Christ mort*, Bonnat avec sa figure de M. Thiers, Carolus Duran dans toutes ses œuvres, sont des impressionnistes. Ils ont trouvé d'emblée la mesure vraie et n'ont sacrifié ni la nature, ni l'idéal. N'eût-il amené que ce résultat, il faudrait en remercier M. Manet.

D'autres, au contraire, malgré leur talent très-notoire : Mlle Morisot, MM. Degas, Monet, Bellet du Poisat, Renoir, etc..., ont encore exagéré le système de l'École impressionniste. Seuls, MM. Lepic, Desboutin et quelques autres gardent une sage réserve et représentent le centre gauche dans ce club d'intransigeants.

Revenons bien vite à Courbet, dont cette

digression amenée par notre sujet nous avait écarté. Courbet est resté en deçà du mouvement provoqué par M. Manet, mais comme il a préparé les voies! Il a été le précurseur de l'École naturaliste, et la postérité verra en lui son apôtre ou son tribun le plus éloquent, le mieux inspiré. Son œuvre si touffue accuse une largeur d'envergure tout à fait hors ligne. On respire dans ses paysanneries une saine odeur de champs en culture, et le sentiment de poésie que porte en soi-même inconsciemment tout amant de la nature, rayonne à travers les grands spectacles de forêts, de rochers, d'eaux courantes et de mer, qu'il excelle à reproduire avec l'impression qui leur est propre. S'il peint les bois, il en rendra la profondeur humide, le mystère, l'effroi, et qu'il y mêle des scènes de la vie animale, personne n'interprétera mieux que lui les élégances farouches d'un chevreuil, l'ahurissement d'un renard, l'épouvante d'un lièvre, la vitesse d'un chien aux allures vives, la prestance d'un cheval de chasse,

les joies résignées d'une bête de somme. Quant à la figure humaine, ce dernier mot de l'art, il la peint sans flatterie, avec une grande intensité de vie physique, mais il semble prendre plus de souci des phénomènes de la digestion que des mouvements de l'âme humaine. Il est matérialiste en peinture et rend mieux les appétits que les sentiments. Il excelle, par exemple, à donner à ses figures un caractère de race. Son *Espagnole*, si maltraitée par M. About, cette bohémienne aux yeux brûlants, cuite au soleil de l'Andalousie, sèche, nerveuse, toute en muscles, révèle aussi clairement la race des gitanas dont il a fixé le type que *les Demoiselles des bords de la Seine* accusent, par leur embonpoint alourdi et leurs grands yeux de bêtes somnolentes, les lourdeurs de sang, l'esprit assoupi, les paresses sensuelles des aventurières de l'Ile de France.

Et *la Fileuse*, cette Pénélope rustique dont seule la statue classique de Cavelier, bien que tout autrement traitée, est le digne pendant,

connaît-on beaucoup de figures aussi largement et aussi finement rendues? C'est la vie prise sur le fait. Et ce portrait de *Trapadoux,* si vrai, si personnel, avec son coloris ambré que dore une lumière si discrète et si chaude. Et *l'Homme à la pipe* qui restera le portrait de Courbet devant la postérité! Et le *Jean Journet!* Quel autre que le maître d'Ornans pouvait nous montrer avec plus de conviction ce juif errant du socialisme! Et cette *Famille Proudhon* qu'on n'a pas voulu comprendre parce qu'elle contrariait des idées préconçues et qui cependant restitue, avec une sincérité absolue et si rare chez le maître, l'auteur de la *Propriété, c'est le vol* dans sa vie domestique !

On a tout dit sur ses grands tableaux retraçant les scènes de la vie humaine : *l'Enterrement d'Ornans, les Casseurs de pierres, le Retour de la foire, les Lutteurs, les Cribleuses de blé, la Biche forcée à la neige, le Mendiant,* etc... Partout éclate la même vigueur d'athlète prêt à se

mesurer avec toutes les difficultés, et aussi, avouons-le, cette présomption qui est souvent la vertu des forts parce qu'elle leur inspire confiance, mais qui, souvent aussi, rend la force si haïssable.

Un dernier mot sur les marines de Courbet. Nous avons dit qu'il voyait la mer pour la première fois quand il peignit à Trouville ces trente ou quarante toiles où la mer est saisie sous ses différents aspects. Jamais élément plus changeant n'avait eu un semblable interprète. La mer avait enfin trouvé son dompteur et son maître. Un effet n'apparaissait pas qu'il ne fût pour ainsi dire pris au vol et fixé sur la toile avec cette sûreté de touche qui n'appartenait qu'à lui. En vain la mer cherchait-elle à se dérober, il était aussi prompt qu'elle, et son œil comme sa main ne lui laissaient pas le temps d'échapper. Il s'ensuit que ces ébauches hâtives sont des tableaux incomparables. Seul, parmi les prétendus peintres de marine qui démêlent à domicile la crinière

de leurs vagues, Courbet nous donne la sensation de la mer avec son incessante mobilité, sa fluidité lumineuse, et, de toutes ses toiles, ce sont peut-être celles où il a imprimé la plus fière empreinte de son tempérament primesautier.

Laissons passer le temps, le temps qui remet tout à sa place en séparant l'œuvre de l'homme, en isolant l'artiste des passions humaines qui ont troublé sa vie. Courbet prendra un rang parmi les peintres illustres de notre École française. Un jury de peinture, égaré par l'esprit de parti, a pu refuser l'entrée de l'Exposition à ses tableaux. La France, plus magnanime et plus équitable, les mettra au Luxembourg et plus tard au Louvre. Nous n'avons pas trop de célébrités artistiques pour les mesurer à la mesure étroite de nos opinions politiques et, même aux yeux des guelfes, Dante, le vieux gibelin, restait l'auteur de la *Divine Comédie*.

La politique n'a rien de commun avec l'art. Eût-il déboulonné la colonne, ce qu'il nie, l'ami

de Prondhon n'en a pas moins peint, c'est sa gloire et la nôtre, *la Remise des Chevreuils, le Rut de Cerfs, la Biche forcée à la neige, le Piqueur,* auprès desquels pâliraient étrangement les Desportes et les Oudry, *les Casseurs de pierres, la Fileuse, les Demoiselles de village, la Femme au perroquet,* qui seront l'honneur de nos musées.

La postérité n'en demande pas davantage au maître d'Ornans et laisse aux conseils de guerre le soin de juger le membre de la Commune de Paris. A chacun son lot, mais, tôt ou tard, le génie s'impose, et n'en déplaise aux maîtres qui professent à l'École des Beaux-Arts, Courbet avait du génie.

FIN

EN VENTE A LA LIBRAIRIE PARISIENNE
Avenue de l'Opéra, 38, et à *Paris-Gravé*

LES
Boulevards de Paris

Histoire — Etat présent.
Maisons grandes et petites — Théâtres
Jardins — Célébrités

Un volume grand in-8° jésus
Avec vingt Eaux-Fortes de A.-P. MARTIAL,
Texte par XAVIER AUBRYET, FAUGÈRE-DUBOURG
et de SAULNAT.

Prix : 30 francs.
10 exemplaires papier Hollande. Prix 50 fr.

Paris. — Alcan-Lévy, imp. breveté, 61, rue de Lafayette.

www.ingramcontent.com/pod-product-compliance
Lightning Source LLC
Chambersburg PA
CBHW071540220526
45469CB00003B/866